藝術
管理講義

在美術館
談管理

中國藝術研究院博士
——
陳義豐 著

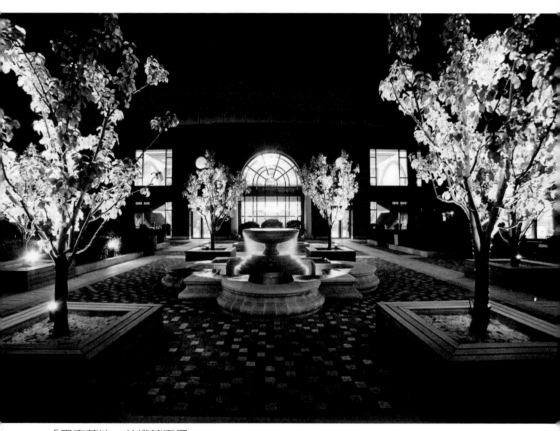

「馬奈草地」美術館實景

代序　寫給「比我年輕」的你

回想剛畢業的前幾年，幾乎每一年都在換「工作」。

哦！不。

應該說：是換「行業」。

待過「雜誌社」，才明白「新聞」是人寫出來的，然後就不會完全相信「媒體」的報導。

從事過「房地產」，知道業者如何「點石成金」；經歷「房價泡沫」，然後體會房子「夠住就好」。

任職過實體的「食品業」、虛擬的「網路業」、連鎖的「餐飲業」、數位的「出版業」，做過「策展人」、「藝術總監」、「企業老總」，經銷代理過「食品」、「百貨」、「玩具」、「洋酒」……各式各樣的產品。

這些年來，一直在扮演「經理人」的角色，

深刻體會：

「把團隊成員的想法，引導好了，工作自然好辦。」

因為：

「好的人，不需要管理，只需要激勵。」

《藝術管理講義：在美術館談管理》，是多年來擔任「經理人」工作的心得。內容同時選登歷年來藝術大展的作品，並感謝「馬奈草地」提供許多寶貴的環境與活動照片，讓讀者如同置身「美術館」情境之中，來分享一些樂觀進取的管理觀念。

年輕，
就是擁有一顆「積極向上」的心。

本書，
獻給永遠年輕、追求卓越的你！

中國藝術研究院

義豐　博士

「馬奈草地」美術館實景

目次

當代藝術家作品賞析圖錄

「馬奈草地」美術館實景

寫在「講義」之前

曾經在「央美」[1]開了一門「藝術網路行銷」的課，
探討藝術品如何運用互聯網行銷。

上課的地點有兩處，
一處在氣派寬闊的講壇，
另一處則是封閉式的電腦室。

我比較喜歡在電腦室上課。
一群人圍在一起，先講課、再操作。

上課的內容，不純粹是藝術與網路，
總會穿插許多商業運行的實例，
甚至是為人處事的態度與做法，
學生聽得津津有味，頻頻發問。

在撰寫這本《藝術管理講義》時，
選擇在「美術館」的情境中進行。
幻想自己在美術館外的林蔭樹下，
聽者閒散地圍坐在四周，

[1] 「央美」，中央美術學院，位於中國北京。

眼前有一片如茵的草地，
天空蔚藍、心情愉快，
然後開講。

「馬奈草地」美術館實景——綠地

好觀念，導向卓越

好想法，

引導

好事發生。

「馬奈草地」美術館實景

第一講　「誠懇」與「朝氣」

如果要問：

「組織最好的核心精神是什麼？」

簡單地回答：

「就是誠懇、朝氣。」

「誠懇」、「朝氣」乍聽起來，似乎不是什麼了不起的精神，

但對一個團隊而言，卻是相當貼切的描繪與鼓勵。

「誠懇」，嚴格界定起來，屬於個人內在的修為，

表達了三層意義：

對己——應該虛心、奉獻、自我反省。

對人——則應謙虛、體諒、和睦相處。

對事——應該敬業、學習、不斷精進。

現代人志高氣盛，

最迫切需要的就是修習這門「誠誠懇懇」，「謙虛為懷」的工夫。

至於，「朝氣」是外在可以彰顯的精神：

對個人來說：是一種專業、自信、快樂的表現。

對公司而言：則是一種效率、創新、不斷成長的跡象。

總體評價是：這個團隊積極向上、誠懇任事、相當值得信賴。

一般機構的「企業精神」總是懸在牆上，
或者形成「口號」地掛在嘴上；
但對於成功的團隊，
卻能清楚地看到「誠懇」和「朝氣」，
就在每一個人的身上。

當代藝術家作品賞析1　孫建平

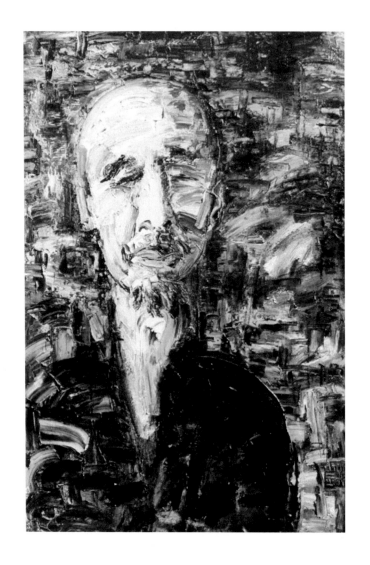

作品：孫建平，《弘一法師──李叔同》，153×103cm，1994年
展出：1994年《第二屆中國油畫藝術大展》（中國美協主辦）
　　　1997年《中國油畫肖像藝術百年展》（中國油畫學會主辦）
出版：1994年《第二屆中國油畫展作品集》，P127
　　　《中國五十年油畫精品畫集》
　　　《中國油畫文獻》1542-2000年，湖南美術出版社，趙力、余
　　　丁編著，P1608
　　　《中國現代美術全集》油畫卷第4集，P39
　　　當代油畫家自選集《孫建平油畫作品選》，P6
　　　《中國油畫肖像藝術百年》畫冊，P118
　　　中國油畫肖像藝術百年展圖錄，P43

肖像畫之所以在繪畫史上長期居於中心位置，是由於它濃縮、集中地
體現著各個時代、各種社會身份的人的「心路」和「活法」，也直截
了當地體現著藝術家綜合素養和他們觀察人類的方式。回溯這不平常
的一百年歷史時，不用翻查史書，不用核對資料，而去比較觀察一百
年間有代表性的肖像畫作品，也是一種認識歷史的方式。

　　　　　　　　　　　　　　　　　　　　　　　　──水天中

畫家簡介：
天津美術學院教授，曾任天津美院造型學院副院長、碩士研究生導師。
畫家建平不但是曾經滄海而且是一位久經滄海的人物，他的正式、善
良和熱誠使他總是碰壁，歷盡坎坷。人生苦辣，可謂體味至深。所以
他更加富有理解心和同情心，他把這種愛心彙集到他給他的作家、詩
人、攝影家、畫家的朋友畫的肖像上面。最近他把表現的筆觸伸向
人類精神世界的極限一面，他畫了《弘一法師》（節錄自北方美術
1994年二月繪畫──雕塑專號）

作品簡介：
《弘一法師──李叔同》這件作品被譽為：發揮肖像油畫寫意性特點
的優秀之作（張祖英語）。畫家用筆刷、刮刀在畫布上製造紛雜、錯
亂的筆觸，使畫布傷痕累累，入木三分地刻畫了大師的內心世界，體
現的是一顆曾經灑脫倜儻，又曾悲苦心寒，又洞悉了紛繁世界之後的
超拔脫俗，復歸於平淡的心靈世界。（節錄自展覽作品評析）

第二講　「假裝」自己

保持每天都富有朝氣的最好方法是：

「假裝」每天都很有朝氣。

比如說：

或許您天生並不是個「不計較」的人，

但是，

當你經年累月「假裝」不佔便宜之後，卻能贏得大家的敬重；

那麼，

為什麼不繼續「假裝」下去？！

「假裝」是一種「形式」，

然而長時間「假裝」下來，卻能改造本質精神。

團隊成員，來自四面八方，

不同的家庭環境、教育背景，造就不同的人格個性。

只有透過不斷的觀念溝通與行為規範，

才能讓每個人，都有共同的價值觀與精神面貌。

以下要領，便是借重日常生活中，

「形式」的轉化，來提振個人的精神面貌。

要領一：注意儀表，要修邊幅

——髮型、領帶、襯衣、皮鞋……要求一絲不苟。

——女士小姐們，不妨再上點淡妝。

要領二：抬頭挺胸，面帶笑容

——要求每日出門前，對著鏡子，給自己一個微笑。

——讓自己像個成功者，像個事事如意的人。

要領三：注意談吐，重視小節

——行為舉止顯現一個人的教養，優雅談吐最能博得別人的歡心。

——隨時留意細節，才不會因為自己無心的疏忽，得罪他人。

要領四：誠心「假裝」，長期「角色扮演」

——切記：只往「好」的方面「假裝」。

——「三人行必有我師焉」，學習周遭朋友的優點，

　　將自己「裝扮」成理想中的人。

要領五：借重外力，自我鼓舞

——當自己陷入低潮或遇到不如意時，不妨主動求救：

　　「朋友，請給我一個鼓勵；同志，我需要一點讚美。」

——當今天工作獲得一點小成就時，及時給自己獎勵。

　　（買份小點心，或給心愛的人一個親吻，分享您今天的快樂。）

沒有人能十全十美，
但只要願意：都可以朝著這些好品格、好德性邁進。

「天助自助者」，
只有每天努力「假裝」，讓自己積極、快活起來，
老天爺才幫得上忙，助您有個愉快、成功的人生。

第三講　「樂觀主義」者

生命無常，悲欣交集，

希望或絕望，往往在一念之間。

試著緊握「拳頭」，

選擇：當個「樂觀主義者」。

人生的高低潮，

有時像這起伏形狀的「拳頭」一般。

悲觀的人，

縱使站在「高處」，

總是患得患失，不斷給自己澆冷水：

「世間不如意的事，十有八九；我的好運是不會長久的。」

果然低潮來了。

這種人，很難有快樂的時光，

他的人生，只是不斷在期待失敗的降臨、咀嚼不如意的憂傷。

相反地，

樂觀的人，縱使處於「低谷」，

確信：「山窮水盡疑無路，柳暗花明又一村」。

對未來充滿期待，繼續努力不懈，終於峰迴路轉，成功到來。

這樣的人，

一直在印證「挫敗」後，可以扭轉、終至「成功」的奮鬥人生。

記不得是誰說過：

「悲觀者，只看見機會後面的問題，

　樂觀者，卻看見問題後面的機會。」

選擇成為「樂觀主義」者吧。

展覽小記

　　《心靈與誠實──中國油畫作品展》2012年12月22日在北京馬奈草地美術館開幕，展覽共展出楊飛雲的寫生作品6幅，其學生作品約62幅。

　　楊飛雲是中國古典寫實主義的重要代表人物，其油畫作品以純淨的古典主義享譽畫壇。他的作品清麗、靜謐、安寧，充滿純淨的「理想美」。2005年，楊飛雲和陳逸飛、艾軒、王沂東等人共同成立「中國寫實畫派」，並於2011年獲中國文化部頒發的「中華藝文獎」。楊飛雲現任中國藝術研究院中國油畫院院長、中國美術家協會理事。

　　楊飛雲認為，心靈與誠實是藝術家最根本的依託，藝術創作首先要依託心靈，然後注入情和美，才能引起人們的共鳴。一個畫家不管採取何種風格何種繪畫理念進行創作，以心靈與誠實作為核心價值觀的精神取向才是藝術家的根本動力。

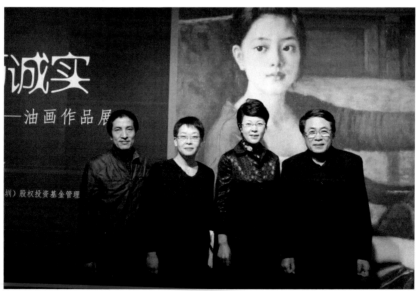

「馬奈草地」美術館──《心靈與誠實──中國油畫作品展》，楊飛雲（右一）

第四講　認清「自我價值」

一位頂尖的銷售人員，不一定等於一位出色的銷售主管；
就如同一位機械專家，可以做為很好的工程師，卻不一定必須當廠長。

對一個人工作的肯定，最直接的方式就是給予升遷，
升遷的途徑一般有兩種：一條是管理階層，另一條是幕僚系統。

管理階層是組織上的「直線主管」，進階方式由組長、課長、副理、
經理，一條直線往上攀升。

「直線主管」負起一個部門的成敗，直接負責帶領與管理該部門的
人員。

幕僚系統則是分專員及助理系統；前者分級（即一級、二級、三
級），後者則為不同管理階層的助理（如：經理助理、總監助理、總
裁特助等等）。

幕僚具備一定專業的領域，提供各種建議給直線主管決策的參考，並
接受領導。

每個人都應該要認清自我的特性。

反省自己究竟想成為何種人，希望從事什麼樣的工作。

然後，肯定自己的價值、全力以赴。

是誰說過：

「與其當一位抑鬱寡歡的總統，

　　不如當一位安貧樂道的清道夫。」

鼓勵每個人能適才適性、樂在其中。

當代藝術家作品賞析2　豈夢光

《阿房宮》

《火·阿房宮》

附註：這是同一張畫作，上一張作品現在隱於下一張作品裡。

作品：豈夢光，《阿房宮》、《火・阿房宮》，布面油畫，81×167cm
展出：1994年《第二屆中國油畫藝術大展》（中國美協主辦）——
　　　展出《阿房宮》
　　　2000年《20世紀中國油畫展》（中國文化部主辦）——展出
　　　《火・阿房宮》
　　　2005年《大河上下》新時期中國油畫回顧展——展出《火・
　　　阿房宮》
出版：1994年《第二屆中國油畫展作品集》，P276
　　　《中國現代美術全集》第4卷，P188
　　　《中國油畫文獻》1542-2000年，湖南美術出版社，趙力、余
　　　丁編著，P1598
　　　《大河上下》2005年新時期中國油畫回顧展，P179
　　　《二十世紀中國油畫展》圖冊，P257
　　　中國當代藝術展《虛擬未來》圖冊，P12-13
　　　中國當代油畫《風景》卷，P124
　　　首屆中國當代藝術年鑑展，P214
　　　東方想像2006年首屆年展圖冊，P110

畫家簡介：
豈夢光的作品一貫以敘述宏大的古典寓言場景而著稱。這位畫家作畫
很慢，他的畫要求到位、充分！！除了畫面十分繁複之外，還得一遍
又一遍地罩染。這麼挑剔的人，偏偏又喜歡改畫。完稿之後，只要看
不順眼，就忍不住的改，時常原樣不見了，被改成全新的另一張畫。
原本那張《阿房宮》參加1994年《第二屆中國油畫展》之後，到了
2000年，在中國美術館舉行的《20世紀中國油畫展》時，就成為下
面這張《火・阿房宮》。

作品簡介：
阿房宮，相傳是秦始皇消滅六國，一統天下之後，動用七十多萬民
工，開始修建的華麗宮殿，時間約在西元前212年前後。畫家根據
這個題材完成這件作品。嚴格上來說，這是兩張畫，底層是《阿房
宮》，目前看得到的是《火・阿房宮》。由於這張畫本身的傳奇性，
被風之寄寫成一本小說《豈夢光尋寶記》。

第五講　經理人「心理建設」

如果有心將來要成為一位「經理人」，

必須積極做好以下的「心理建設」：

「心理建設一」：準備擔當更多人的責任

更多的權限，對等是更多的責任。

以往個人只要把自己分內的工作做完，就算了事，

現在必須扛起部門工作的成敗。

「心理建設二」：準備結合更多人做事

深入觀察部門內每位部屬的特長，適材適用、分工合作。

將自己的工作經驗分享給部屬，讓全部門能更有效率的工作。

「心理建設三」：準備和更多人做溝通

當上主管不僅要對部屬疏導、平級協調，更是隨時向上溝通，

主管溝通的層面和級距都加大了，必須提升溝通的技巧和耐性。

「心理建設四」：準備當更多人的表率

一位好的主管是一家公司的典範。

對內是部門的標竿，對外是公司的形象。

好的主管不外乎「以德服人」、「以才服人」、「以理服人」，當主管「品德」至關重要。

「心理建設五」：準備做更多自我的突破

部屬有提出問題、請求支援的權利，主管則必須要有解決問題的能力與義務。因此「經理人」得經常面對自己沒做過的事，要隨時做更多自我的提升。

做好以上的心理準備，至少不會成為一位「失敗型」的經理候選人。

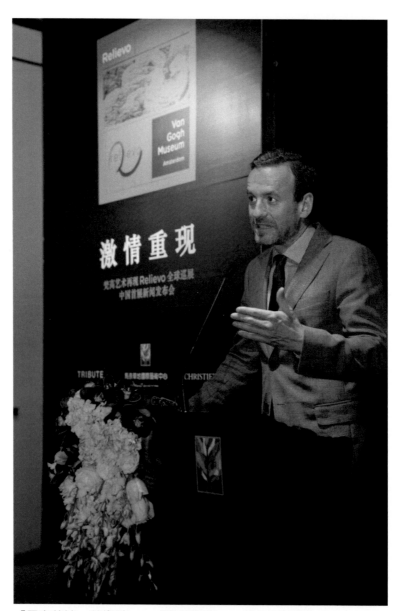

「馬奈草地」美術館——《激情重現——梵谷作品展》2014.4.20

第六講　「傳教士」與「啦啦隊長」

卓越「經理人」，

往往是「傳教士」與「啦啦隊長」的合體。

經由「傳教士」的角色，推動良好的觀念與政策的執行，

再由「啦啦隊長」的扮演，來鼓舞士氣、積極朝目標邁進。

「經理人」善於提出願景，然後化為實際行動。

具體的作為是策劃階段性的「活動」，透過活動把團隊的士氣帶動起來，朝著願景，完成階段性的目標。

「活動」必須要有明確的主題、清楚的時間、並且，化為積極的行動力。

不妨把活動落實到每個月份，成為當月的一項重點工作方針。

比如說，配合新設施的完成，要展開新一輪的銷售推廣，可以研擬以下的活動：

四月「新品上市月」、

五月「擴大銷售月」、

六月「降低成本月」、

七月「品牌宣傳月」、

展覽小記

　　2013年12月15日，《茁壯的詩意——王克舉油畫作品展》開幕式在馬奈草地美術館舉行。本次展覽由美術雜誌主編尚輝老師策展，中國美術館館長范迪安擔任學術主持，展覽展出了藝術家王克舉近一年來的40餘幅帶有鮮明風格的油畫新作。

　　本次展覽作品集中呈現王克舉藝術成長的創作軌跡，感受藝術家倔強而鮮明的個人特色以及在當代油畫中所開拓的嶄新藝術意境。

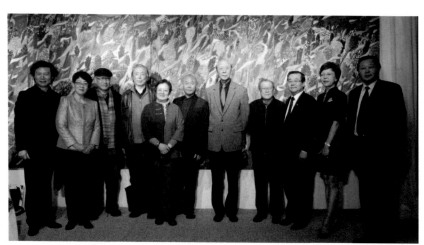

「馬奈草地」美術館——《茁壯的詩意——王克舉油畫寫生作品展》2013.12.15
詹建俊先生（右五）、賈方舟先生（左四）、陶詠白先生（左五）、
王克舉先生（右六）、金錫順女士（右二）、尚輝先生（左一）

配合金秋最佳的季節，
更將九月及十月訂為「全員推廣月」。

有夢想、有願景的「活動」，
透過苦口婆心的「傳教士」教化人心，
加上不厭其煩的「啦啦隊長」激勵士氣，
卓越「經理人」，
總是能夠帶領大家，
興高采烈地朝目標邁進。

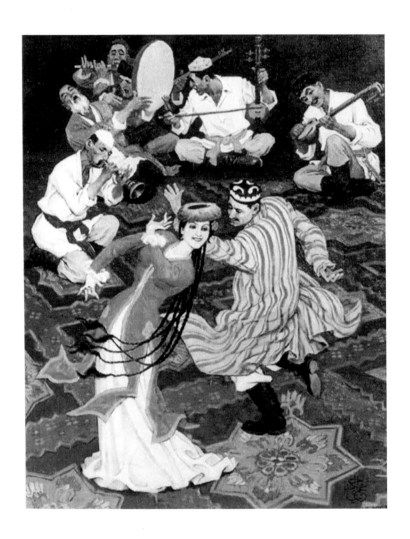

作品：哈孜・艾買提，《賽乃姆》，布面油畫，100×80cm，1994年
展出：1994年《第二屆中國油畫藝術大展》特邀作品（中國美協
　　　主辦）
出版：1994年《第二屆中國油畫展作品集》，P276
　　　《哈孜・艾買提》油畫作品選，P26

展覽簡介：
1987年在上海舉行的《首屆中國油畫展》，是中國油畫藝術史第一
次的大會師；而1994年《第二屆中國油畫展》，從全國數千計的作
品中，精選出三百八十件作品，更是在市場經濟浪潮下的一次大檢閱。

畫家簡介：
哈孜・艾買提是新疆第一代畫家，曾任新疆藝術學院院長、中國美術
家學會副主席。作品被國內外美術館收藏，中國美術館收藏一張《木
卡姆》，幾十個人組成的大樂團，人物表情各異、神態栩栩如生，非
常的壯觀動人。

作品簡介：
賽乃姆是新疆維吾爾族最普遍的一種民間舞蹈，在喜慶佳節以及舉行
婚禮和親友歡聚時，都要跳賽乃姆。表演賽乃姆時，大家圍成圓圈，
樂隊聚在一角伴奏，群眾拍手唱和。

換腦袋，樹立文化

先做好「人」

才能做好「事」

「馬奈草地」美術館實景

第一講　搭起「溝通」的橋樑

我當「老總」的日子，常把辦公室當成咖啡館。

經常下班前一個小時，讓公司飄散一股濃郁的咖啡香。

這種不定期舉辦的「Free Talk」自由交談，

讓員工在咖啡香中，輕輕鬆鬆地暢所欲言、自然溝通。

辦公室「溝通」，

可以是由上而下，主管找與部屬；

也可以是部門與部門之間；

更應該鼓勵是由下對上，讓部屬主動找主管溝通。

「溝通」，如同人體血脈，應該保持暢通無阻。

良好的溝通，促進上下交流，平行互通，讓機構的各項任務，能夠更有效地運行。

提供幾種基本的溝通方式如下：

一、有效的會議

各種例行會議是正式溝通的主要管道。

「不為開會而開會」，從週會、月會、協調會、說明會……都必須妥善規劃；除了明確時間、地點、與會人員、議程之外，更要有會前書面資料。

每次開會是為了協調溝通與解決問題。

二、書面報告

文字資料要綱舉目張、條理分明。其中「簽呈」的使用是書面交流最重要的一環。如何簡潔有效地撰寫一份「簽呈」，應該列入新進人員訓練課程內容。

三、善用電子郵件

各種制度宣傳、部門公告、例行規定、開會通知，乃至於教育訓練開課時間，及時有效地發送到相關人員的郵箱，並要求養成「閱後回函」的習慣。

「溝通」不是妥協，是一份尊重與助力。

通過有效的溝通，讓每位員工之間，搭起一座相互理解的橋樑。

當代藝術家作品賞析4　張京生

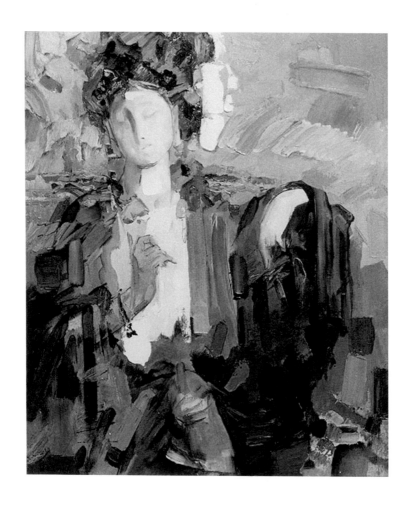

作品：張京生，《韻律一號》，73×60cm，1996年
展出：1996年《海峽兩岸中國當代名家油畫百人大展》
　　　1997年《中國藝術大展》（中國文化部主辦）
出版：《海峽兩岸中國當代名家油畫百人大展》大型畫冊，P120
　　　《中國藝術大展作品全集》油畫卷，上海書畫出版社，P85

展覽簡介：
名稱／中國藝術大展
主辦／中國文化部
參展人／190餘位（190餘件作品）

「藝術」依然是判斷作品的主要尺度，並且不僅是「藝術的」，而且
是「中國的」和「當代的」。這三點，也正好構成了中國當代油畫的
基本風貌。所謂「中國的」，即是指它所具有的中土文化色彩；所謂
「當代的」，即是指它所具有的現時代特徵；所謂「藝術的」，即是
對其本體意義上的確認──作品所具有的個性特質。
──賈方舟，〈中國當代油畫的學術指向〉，《中國藝術大展》評介

畫家簡介：
張京生，天津美術學院教授，碩士研究生導師。
張京生的油畫藝術繼承了印象派重視光與色的傳統，但又有所推進，
這表現在他通過裝飾性的色彩組合抑制物件的深度，用自由揮灑的用
筆顯現藝術自身的審美價值，以建構美妙動人的藝術效果。（節錄自
鄒躍進《與新中國同行──天津美術學院油畫的發展之路》。）

作品簡介：
畫家自敘──
我的油畫追求「悅目賞心」的效果。「悅目」指重色彩的表現，因為
色彩感受是人們最普遍的審美形式，最能牽動人們的情感。豐富的色
彩表達範圍是油畫材料的「獨有專利」；重「三維」表達，在寫實的
手法中求得抽象符號及深度節奏的體現；重油畫多層製作效果，以求
得畫面的豐富效果，耐人尋味。「賞心」指我油畫的唯美傾向，我相
信絕大多數人在離開人世時都會讚賞和留戀「我們這美好的世界」，
因此我的作品力求描繪「最美麗的景色」，而且是一種有力度的描
繪，我認為唯美加之強的力度，是藝術通向永恆的一種途徑。

第二講　留意溝通的「分際」

台灣有一句俚語：夫妻「床頭吵，床尾和」。
意思是像夫妻這樣親密的伙伴，偶而也會拌嘴爭吵；
但最重要的是，事後能夠好好溝通，馬上和好如初。

辦公室，同事之間也是一樣的。
撇開每個人的性格不同，
平時工作往來，難免也會為了立場不同、看法有異，時有爭論；
但是重要的是「對事不對人」，只要經過充分交流、理性溝通，最終
達成共識、圓滿解決。

但是，溝通也需要有所「分際」。
「分」是本分、義務；
「際」是界限、範圍；
這是對同事之間的一種規範。

為什麼要講求這條「分際」呢？
由於每個人對其他人員的運作並不清楚瞭解，
有時過於熱心的「意見」與「批評」，很容易招致誤會與糾紛。
因此，對於工作沒有直接關聯的業務，也呼籲同仁不要好奇探詢。

舉個例子來說好了：

記得當年負責食品公司經營時，工廠剛剛在試生產，

原本安排八座倉庫，開始只動用一座。

初期產品上市，產量明顯大於銷量，結果「生產到倉庫都不夠放」的傳聞就傳開了，引起員工很大的恐慌。

其實那時候的庫存，根本不及市場安全存量。雖然市場很快在一個月後印證了「安全庫存」的說法，平息了疑慮。但是，這也表示員工對不清楚事件誤傳所造成的影響，非常值得重視。

鼓勵部門之間的協調與溝通，也提醒同仁對「跨個人」業務安全的警覺性，甚至要求不要主動探詢和本職工作無關的作業情況，當然更不希望同仁在公共場所高談闊論評議「公事」。

辦公室的「溝通」與「分際」，

象徵性公司的管理素質與水平，值得同仁重視與好好拿捏。

「馬奈草地」美術館實景——圖書館

第三講　加強「成本意識」

服務過的那家食品公司，有項產品是「蛋捲」。

好一陣子，由於銷售狀況很好，工廠日夜加班。
表面上每天生產的數量提升上來，
但是，反應在報表上的「廢品」也大幅增加。

後來工廠作了一次全盤性的「標準操作研究」，
終於清楚地反映出每一個環節的績效。

從打蛋「去蛋殼」開始，不小心會導致一大鍋麵糊的失敗；
每次開機或換班機器調試的廢料、到包裝間剩餘包材的隨意擱
置……，在在都會增加成本的負擔。

更有一些看不見的「隱含成本」：
比如每一根蛋捲廢品背後的浪費、原材物料銜接不上時的閒置、人員
調派不當時的空缺、「突發」停電時造成的損失，乃至於採購不良
產生的一連串虛耗……，這些在全廠「高昂鬥志」加班中，都是看不
到的。

當少了一份「用心」，「浪費」便處處發生。
有時規模越做越大，由於管理不善，反而導致虧損越來越多。
在辦公室裡也一樣；

只要是「公家」的，就容易「視若無睹」。

比如：現代化的馬桶經常漏水、櫥櫃的門扇容易毀損、清潔工具不當放置……，這些不僅造成浪費，也提高了公共危險的發生。

因此，辦公室就是一個大家庭，

必須養成「愛家」、「節約」的觀念，

而且，

讓「成本」的意識，根植於個人的生活習慣之中。

第四講　處處「節約」的習慣

提到「節約」，想起辦公室流行的一則笑話：

有一對家長被教師請到學校，教師說他的孩子偷了鄰座同學的文具。

他的爸爸聽了很生氣，就給兒子一巴掌，並且狠狠地教訓起來：

「真是給你的父母丟臉，

爸爸的公司，什麼文具都有，哪一樣沒給過你，為什麼還偷人家

的……。」

這種「使用公家的東西不花錢」的觀念，是一般人普遍的心理。其實當從「大口袋」多掏出一塊錢時，背後隱含著單位要多創造至少十塊錢的收入。

經營績效來自「開源節流」。

在「節流」方面，

除了應杜絕從「大口袋」、「偷竊」的行為外，

更呼籲從自己做起，從日常習慣養成以下的習慣：

狀況一：辦公用品的節約

紙、筆、其他辦公用品，慎防「請領方便，造成浪費」。

狀況二：辦公設備的維護

個人桌椅配備愛惜使用，公共場地（洗手間、會議室、會客室）及公共設備（冷氣、影印機、電話）的珍惜與正確使用，才不會加速折舊與毀壞。

狀況三：日常的節約

關緊水龍頭，節約用水、用電，電話長話短說，避免線路愈多，愈不通話的情況。

狀況四：正確請購（採購）觀念

要購買有「價值」的物品，注意價格與實用性的對比，最貴的東西不見得實用，不胡亂請購與購買物品。

狀況五：隨時提出節約的呼籲

「節約」不是部門的責任，身為團隊的一份子，要把自己前途和這個大家庭緊密相連。幫忙看緊大家的荷包，不斷提出節約方案，因為這份績效屬於全體。

「節約」就是要：「把每分錢花在刀口上」。

「馬奈草地」美術館──批評家沙龍

第五講　要求「全員品管」

「品管」的觀念，
不止於製造業，也適用於服務業，
主要喚醒大家「處處用心」。

還是舉食品廠「蛋捲」的例子來說：
「蛋捲」的主要成份是雞蛋，
為了確保雞蛋的新鮮，因此同時向四家以上的養雞場進貨。
而「蛋捲」的特性是「香酥」，即要保持「蛋香」，又要保證「酥鬆」。
因此對包裝材料的要求是「真空鍍鋁」的保鮮袋，這種保鮮袋的特性可以防止氧化，完全阻絕空氣，因此跑到浙江去尋找供貨商。

這些都是從產品「最開始」的原材物料品質要求做起。
接下來，配料的是攪拌員、製造課的煎製人員、成品室的包裝人員、到進庫運送的倉儲運輸人員，都必須精準地完成自己的本份工作，才能最終在消費者面前展示完美的產品特性「美味可口」。

這就是「全員品管」。

在全員品管下，產品的品質來自全體的員工。
「品管人員」只是輔助性地做品管教育，客觀地當一名評判員。

因為，當抽驗不合格時，一切後果已成定局，造成的損失已經無法避免。

相對於，美術館的展覽執行，

從「策展」開始，作品徵集、運送、入庫、檢查、佈展、保全……到最後的「撤展」，每個環節都輕忽不得，需要全程徹底地執行「全員品管」。

當代藝術家作品賞析5　鄭金岩

作品：鄭金岩，《秋荷》，布面油畫，116×140cm，1998年
展出：1998年《當代中國山水畫、油畫風景展》
　　　2006年首屆中國當代藝術年鑑展
出版：1998年《當代中國山水畫、油畫風景展》作品第93幅
　　　2006年《首屆中國當代藝術年鑑展》，P76

展覽簡介：
名稱／'98中國國際美術年──當代中國山水畫、油畫風景展
主辦／中國文化部、中國油畫協會、李可染藝術基金會、山藝術文教
基金會
地點／中國美術館
時間／1998年11月10日
這次展覽作為發展中國當代藝術的契入點，不僅止於它的學術價值體
現，更是以此涉及中國畫藝術與油畫藝術乃至於整個中國當代藝術發
展的現況和前景，從而帶動再思考、再探索、再創造。

畫家簡介：
鄭金岩，天津美術學院教授，造型基礎部主任。
鄭金岩教授很文氣，如同他的畫風，有種古文人的書生氣。他以畫荷
成名，畫的是殘荷，別有一番晚秋的韻味。他也畫人物，筆下的人
物，空靈飄渺，彷彿是神仙似的。

作品簡介：
畫家自敘──
「雪融豔一點，當歸淡紫芽」，每當我畫畫時，松尾巴蕉的這首俳
句，總是縈繞在我的腦際。它使我想到晚秋、早春那迷朦又空靈的荷
塘，枯瘦的枝葉在灰白的背景上舞蹈，點點星星的落紅跳躍，其間淡
紫色的柔霧，像奶一樣流淌，這季語的詩意，撩人心腑；「遵四時以
歎逝，瞻萬物而思紛，悲落葉於勁秋，喜柔條於芳春。」對這景物的
感受其實也即是對人生的體驗，深穿其境，物我如一。希望我的畫筆
能捕捉住這殘荷的風韻。因素的。它應將曾經尋覓的一切過濾與澄
清，它應是一種承載著祖先的生命、血緣、氣息，內涵極為豐富的，
並具有精神力量的一個新的生命體。

第六講 「最乾淨」的美術館

我們常聽到「最乾淨的工廠」。

對一座食品廠而言，這個目標再貼切不過了。

因為「乾淨衛生」不止是食品的基本要求，也是一家工廠管理水平的具體表現。很少聽到「乾淨」的工廠，是績效不彰的。

那麼，是否也可以成為一座「最乾淨」的美術館。

相信「乾淨」的美術館，也必須具備完善管理。

應該從那裡著手去爭取「最乾淨」呢？

首先得明文規定：

個人服裝儀容要求、公共空間的清潔維護、定期全區的「大掃除」，甚至嚴格的「衛生檢查」。

但是，光有這些不夠，更重要的是：還得從個人衛生著手。

只有每位員工養成良好的衛生習慣，才能確保環境能夠持續保持整潔。

「隨時洗手」是必須呼籲的項目：

飲食前洗洗手、手髒了洗洗手、如廁完畢洗洗手，

一雙手，隨時保持潔淨，是個人良好的衛生起步。

再者應該注意「味道」：
「個人的味道」來自身體、服裝；要養成每日盥洗、服裝整潔的習慣。
特別在夏季，因為工作流汗；或者在冬季，因為密不通風，
更需要留意，讓自己保持「好味道」。

所謂「最乾淨」是比較而來的。
在不同時期，做出不同的努力，循序漸進：
先和本地美術館比、再和國內其他美術館比、最後和世界一流的美術
館比；都力求被評為「最乾淨」的美術館。

一座「窗明几淨」的美術館，絕對能夠贏得好評；
置身其中，更能讓自己「賞心悅目」起來。

當代藝術家作品賞析6　趙文華

作品：趙文華，《投射》，布面油畫，130×160cm，1997年
展出：2001年《中國當代藝術展——虛擬未來》
出版：《中國當代藝術展——虛擬未來》，21世紀中國美術狀態叢
　　　書，P91
　　　2001年《藝術界》1、2月雙月刊，P89

展覽簡介：
名稱／2001年《中國當代藝術展——虛擬未來》
地點／廣東美術館
日期／2001年3月28日—4月9日

本展覽「邀請到30多位來自國內和海外的華人藝術家來針對虛擬未來
的主題，展示使用各種媒材以及超越既往藝術表達手段的作品。此次
藝術展覽在新世紀把展望未來的話題推到觀眾，在開放的文化環境中
增加了藝術的可能性和更廣泛公共回應面。面對未來，科學技術將大
有作為，而在某種意義上，富有想像力的藝術也有獨特的功能性和精
神先導作用。」

　　　　　　　　　　　　——〈《虛擬未來——中國當代藝術展》前言〉

畫家簡介：
趙文華（b.1955）出生於內蒙古，現為青島大學美術學院教授、碩
士生導師。
趙文華是當代油畫家，曾多次參加國內外美展並多次獲獎。其作品立
意深邃，早期畫面具象卻又深具超寫實精神，技巧純熟，尤以風景油
畫見長。

作品簡介：
超現實主義（surrealism）誕生於第一次世界大戰後，盛行於1920-
1930期間的歐洲文藝界。強調現實與潛意識裡的夢幻結合才是絕對
的真實。來自蒙古草原的趙文華，十年前的這批作品，被評論家水天
中、賈方舟、陶詠白等推介為超現實的優秀作品。

畫家自序——
我的作品主要表現一種生命的和諧。在創作手法上、利用了近似單
色，採用外形線條來連接畫面結構，雕塑般的造型，灰白色調。以此
來產生一種幻境感，這裡是感覺中的真實，有一種無限的精神張力。

「馬奈草地」美術館實景

重教育，培育人才

「好人」

無需管理

只需激勵

第一講　成為「巨人」公司

當「經理人」的日子，

仔細分析一天的時間安排，

幾乎有一半是花費在「教育」相關的事務上。

好不容易物色「好的人才」之後，

接下來便是如何讓他們盡快熟悉本職工作，

進一步發揮潛力、融入公司，一同成長。

而這一切，

有賴於：長期有計畫的「教育訓練」。

一般「觀念」的宣導，穿插在定期週會、月會之中；

而特殊專業的課程，則安排特定時間、指定人員，定期舉辦。

人事部門必須成立「人力資源發展」項目，指派「專人專職」來進行。

只有讓機構，成為一個教育訓練的中心，隨時隨地處於「學習成長」

的狀態、才能促進組織快速發展。

曾經收到一件上級領導的禮物是「俄羅斯娃娃」。

將娃娃全部打開之後，從小到大排成一列。

那尊最小的娃娃裡頭，有張紙條如此寫道：

在公司組織的金字塔裡，

當基層員工都是能力微弱的「小人」時，那麼我們會成為「侏儒」公司。

相反地，

如果每位新進人員愈來越強大時，才會變成「巨人」公司。

身為管理者，

「不要怕部屬能力比你強，不要怕授權、不要怕擔責任、不要怕新嘗試。」

透過密集的「教育」訓練與宣導，

讓全體快速成為實力強大的「大人」，

然後，

就會變成一家偉大的「巨人」公司。

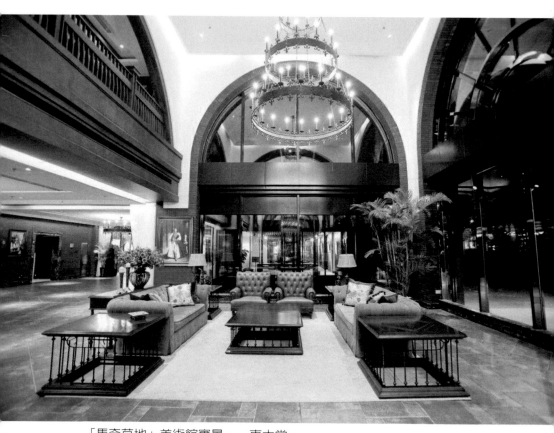

「馬奈草地」美術館實景——東大堂

第二講　推行「禮貌」運動

教育，

從個人的基本禮節做起，推行辦公室「禮貌運動」。

禮貌運動，從多說「請、謝謝、對不起」開始，至少做到以下要求：

一、禮節口頭禪

多說「請」、「謝謝」、「對不起」，並把這三句話，當成「口頭禪」。

在街上，經常看到走路踫撞或汽車輕微擦撞，

雙方往往從相互瞪眼、彼此對罵，最後終至大打出手，

其實，遠不如來一句「對不起」，息事寧人。

二、上、下班與日常問候語

讓美好的一天，從同仁「呼早道好」的微笑中展開。

簡單問候如下：

上班：「主任早！」或「您早。」

下班：「經理再見！」或「再見。」

日常：展開笑容對迎面而來的人說：「嗨！您好。」

鼓勵多「微笑」，笑容是最佳友善的禮貌。

三、電話禮節

任何一通打到公司的電話，每一個接聽的人，都代表公司，輕忽不得。
提供幾則電話須知：

1.注意說話的語調

特別是控制自己的情緒，莫讓「無辜」的來電者，成為情緒發洩的
對象。

2.有效轉接每一通電話

從「您好」開始，注意電話中的對話；並利用「便條紙」留下信息。

3.莫讓電話成為「長途旅行」

我們都有不愉快的電話等候經驗，不是面臨「多次轉接」，就是接到
最後「下落不明」。因此要有責任去落實每一通電話，轉到正確的接
聽者，或者協助留言。

4.每一通電話，都是無窮的商機

面對不知名的來電，是公司形象的展現。每通電話，都應該被視為
「重要來電」。公司花費不貲打廣告、做形象，一通電話，是關係建
立的開始。
「要慎重對待每一通來電」。

四、初次見面：

1.自我介紹的場合

「您好，我是（單位名稱）的⋯⋯」，然後遞交名片。

在遞出名片的剎那，也是把自己「介紹」出去的關鍵時刻。

因此別忘了用最優美的身段──微笑、雙手、正視、身體微傾，並客氣的說：「很高興認識您，這是我的名片，請多指教！」

2.介紹雙方認識的場合，應該要先介紹「年少者」給「位尊者」。

3.對外會議或會談的場合

要先介紹彼此認識，交換名片。正式交談之前，代表己方發表歡迎詞，並簡介會議進行的流程。

五、走路禮節：

與他人結伴而行的場合應抬頭挺胸，並注意走路的速度，不要「一馬當先」。與長者行，應略為在「左後方」，不過身為領路者時，當然應走在最前方。

六、餐桌禮節：

在中餐圓桌的場合，尊重主人的位置安排，一般以正對門為主位，其左為第一主客，右為第二主客。若是在西餐禮節上，若不甚瞭解，建議「眼要明」，動作慢半拍，步步跟著主人做。

「禮貌」代表一個人的涵養，適當的禮節可以贏得別人的敬重與好感；長期在「禮貌運動」的薰陶下，成為一位「謙謙君子」、「窈窕淑女」。

第三講　重視「品格」教育

在職場上，

個人奉行：

「不靠關係、多靠自己。」

確信：

「培養自己的實力，才能夠無懼。」

記得第一個工作，當時身為社會新鮮人，就是靠自己積極爭取來的。

從全力準備「筆試」、主動詢問「面試」，主動展現自我人格特質，

不放棄任何被錄取的機會，

因此，

當身為「經理人」時，

在用人的選擇上，特別看重兩點：

一、個人「品格道德」沒有問題？

二、對應徵的工作，是否具備極大的興趣與熱忱？

誠實、熱情、勇敢和樂觀進取，

都是良好的「品格」。

惟有一群具有良好「品格」的成員，

才能讓團隊不斷地全面「興利」，而不是處處「防弊」。

而只有對工作充滿熱愛，才能全力以赴，才能夠「使命必達」。

積極宣導「品格」教育，

結集一群有品德的「好人」，

好好展現自我、「樂在工作」。

第四講　發誓：「幫助他成功」

曾經領導過一家「洋行」，專門經銷代理國內外商品的銷售。

那時引進一套專業的銷售訓練教材，結合國內實際情況加以調整改編。

新進的業務同仁在訓練課程的第一天，
被要求寫下自己的名字，並發誓：
「這輩子要全心全意的愛這個人，並努力幫助他成功。」

那是很嚴格的一套銷售訓練，結合實際工作的進行，會有一連串體力、智力與耐力的磨練。

銷售人員課程是分級漸進的。
從最基本「業務人員的一天」開始，讓新進人員清楚了解一天的工作內容：從上午八點到下午五點半，需要填寫哪些表格，需要完成那些銷售動作。

接下來的三個月，會經過被稱為「加速成長」的密集訓練；
因為在這將近一百個工作天裡，他會拜訪近百家的商店，面對不同身份的客戶（消費者、售貨員、組長、經理……），解決千百樣的問題。

只要全心投入，通過這三個月的考驗，一定可以成為商品銷售專家。

與此同時，銷售業績被明確的訂定。

根據統計，經過培訓之後，確實執行這些業務動作，幾乎都能達成目標。

這套改良後的銷售教材，印證培訓的基本觀點，那就是：

「銷售人員必須從『愛自己』做起。

因為唯有真誠的『自愛』，才會更懂得自我經營，並期許自己成功。」

第五講　勇於充當「和事佬」

「不能安內，如何攘外。」

營造和和氣氣的工作環境很重要。

這一頁提綱，有助於化解「紛爭」、解決「矛盾」。

一、認清幾種容易衝突的個性

1.**剛烈型**：特徵是說話音量大，總讓人誤以為是在發脾氣。

2.**急躁型**：講起話來十分急促，似乎要把人趕快打發似的。

3.**心直口快**：由於俠義作風，往往給人不留情面的感覺。

4.**不拘小節**：隨意率性，常常令人感到不被尊重。

二、理解幾種容易衝突的時刻

1.**情緒不佳**：昨晚沒睡好，火氣特別大。

2.**狀況緊急**：忙昏了頭，又來煩人。

3.**事情繁多**：加班都做不完了，偏偏又來加重我的負擔。

4.**得意忘形**：被高升了，大夥都聽我的。

三、學習幾種平和情緒的方法

1.**放輕鬆（肢體）**：讓自己在位子上「癱」下來，「從頭到腳」充分
　放鬆。

2.**沒啥了不起（精神）**：遇到挫折與不快時，重複告訴自己：沒啥大
　不了的。

3.對鏡子發笑（形式及於精神）：當您嘗試把嘴角上揚，頓時會感覺一份輕鬆。

4.尋求安全發洩之道：上山大吼、找家餐館大吃、關到廁所大笑……。

5.輕鬆一下（給自己一段空白）：甚麼也不想，甚麼也不做，好好發一陣呆。

四、培養幾種人與人相處的美德

1.諒解：多一分為對方設想。

2.忍讓：忍一時之氣。

3.解嘲：化解緊張的氣氛。

4.友直：事後協調，尋求理解。

「冰凍三尺非一日之寒」，
辦公室裡多一分理解，少一分生氣，勇於充當和事佬，「利人利己」。

展覽小記

2012年8月23日，由中國美術家協會、中國國家畫院聯合主辦的《自在‧堅守——劉勃舒、何韻蘭作品展》在北京馬奈藝術空間舉行。劉勃舒、何韻蘭是著名的畫壇伉儷，他們繼去年在臺灣師範大學舉辦聯展之後，首次在大陸展出。

劉勃舒、何韻蘭先生是中國著名的老藝術家。劉勃舒先生為中國國家畫院（原中國畫研究院）繼李可染之後的第二任院長。除了畫馬以外，這次還展出了劉勃舒先生幾幅畫雞的作品，筆墨自由、暢快，顯示了劉先生不拘泥於形似的閒適、自在的藝術狀態。

何韻蘭先生的早期作品以女性的敏銳和細膩表現自然，具有鮮明的東方文化特質和藝術個性。近幾年來，何韻蘭因對人文現狀的關懷而重返自然主題。為了表達對自然的美麗和神秘的敬畏，何韻蘭對觀念、視角、手法和材料進行了新的探索。這次與公眾見面的新作，是她藝術探索的最新成果，展示了一位女性藝術家善良、唯美、通透的心靈世界。

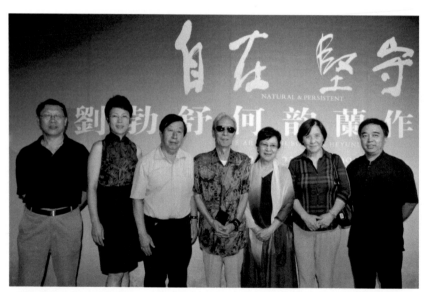

「馬奈草地」美術館——《自在‧堅守——劉勃舒、何韻蘭作品展》
2012.08.23

當代藝術家作品賞析7　江衡

作品：江衡，《散落的物品之三》，布面油畫，165×135cm，2005年
展出：2005年第二屆廣州三年展：《三號線》
　　　2006年《首屆中國當代藝術年鑑展》
出版：《首屆中國當代藝術年鑑展》作品集，P197
　　　中國當代藝術家作品集《江衡》，江蘇出版社，P16
　　　《中國藝術》2007年第一期別冊江衡專輯封面
　　　《財富時代‧頭等艙》，2009年封面

展覽簡介：
地點／廣東美術館
日期／2005年11月18日─2006年1月15日
2002年11月18日，由廣東美術館策劃主辦的「首屆廣州三年展」在
中國廣州隆重舉行，「首屆廣州三年展」以「重新解讀──中國當代
藝術十年」為主題，對90年代以來中國的實驗藝術及其發展進行史學
回顧和學術闡釋，因而在國內國際藝術界文化界產生了極大的影響。
「廣州三年展」作為一個大型的、常規性國際性的當代藝術展事，
2005年11月將迎來第二屆的藝術盛會。

第二屆廣州三年展的主題「別樣」是指在新的社會經濟模式條件下發
展而成的特定的、蓬勃的、富有活力的文化和藝術的特殊現象和方
式；「一個特殊的現代實驗空間」是把以珠江三角洲地區為核心區域
的特殊樣式為研究起點，討論這種充滿活力而又不失混亂的特殊現代
化模式及當代藝術文化現象。根據這個主題，國內外藝術家們創作了
許多和珠三角文化有關的作品。

畫家簡介：
江衡，現任教於廣東工業大學藝術設計學院。
江衡是中國「卡通一代」重要藝術家代表之一，他不在思考畫面的所
謂深度，在繪畫語言上直接消解了油畫語言的純粹性和學院特徵，故
意以畫廣告、畫卡通的視覺敘述切入社會生活。江衡主要是以青年人
生活的「夢想」和期待來切入時尚風潮。（推介人：馬欽忠）

作品簡介：
卡通一代重要代表畫家之一的江衡，這一系列《散落的物品》，描繪
時尚女子的夢想與渴望；經由滿天散落的物品，結合漫畫般甜美的靚
女，完成一幅幅形象動人，卻隱喻十足的現代版童話。

當代藝術家作品賞析8　王元珍

作品：王元珍，《春雨》，布面油畫，100×80cm，1994年
展出：1995《中國女美術家作品展覽》
出版：20世紀中國女藝術家美術作品薈萃《璞玉集》，P247
　　　當代油畫家自選集《王元珍》油畫作品選，P21

展覽簡介：
地點／中國美術館
策展人賈方舟說：「女性藝術」作為一個概念，它揭示的是女性藝術家在「自我探尋」的過程中所形成的一種不同於男性的「話語」。也正是基於這樣的認識，「女性藝術」就只能作狹義上的理解，就只能是指那些能與「男性藝術」相區別的女性藝術家的作品，它們具有自己的獨立品格和文化指向，它們所揭示的精神和感知領域，為男性藝術家所不可及。

出現於90年代的中國女性藝術，一個最顯著的特徵就是從男性話語中分離出來，轉向對自我價值的探尋。而女性話語的建立也正是從這種自我探尋中開始：從獨特的女性視角和由此而產生的新穎形式開始；從高度的個人經驗和潛隱的心靈事件開始；從對生命的敏銳感悟和多重的情感體驗開始；從身邊瑣事和平凡生活的細枝末節開始，用他們特有的直覺和生存本能，去體悟每一個生命的、情感的抑或充滿人生意味的事實。而在這每一個事實或事件中，都有著明確的性別身份──「性別」，在這裡已構成個人經驗的基本範疇。（節錄自賈方舟《自我探尋中的女性話語──90年代中國女性藝術掃描》。）

畫家簡介：
王元珍，天津美術學院油畫系教授。
王元珍的人物畫也以油畫語言的探索為重點，即通過把裝飾的平面性與寫實的深度空間予以綜合與協調，創造了一種清新明快的藝術風格。（節錄自鄒躍進《與新中國同行──天津美術學院油畫的發展之路》。）

作品簡介：
王元珍教授的油畫肖像，注重人物內在精神氣質的刻劃，為突出人物的自身魅力，力求畫面製作簡節、單純。畫家多描繪女性形象，求其恬靜與高雅；畫面沒有繁雜的環境干擾，即使有門窗作為襯托，也多給人以空間的聯想。

第六講　多做「逆向思考」

培養自己多做「逆向思考」。
對於一般人認為「不可行」、「行不通」的事情，
不要輕言放棄。

試想：
當大部分的人，都認為「不可行」的事，
如果找出「可行」的方法，
不就可以「脫穎而出」、「拔得頭籌」。

記得上學的時候，
有一門課叫做「行銷學」。
其中有個案例，印象深刻。

話說：
一家國際知名鞋業公司，想要開拓非洲市場。
於是派出天字第一號的業務員實地考察。
只見這位仁兄回來之後，氣急敗壞地報告說：
「非洲賣鞋，沒有市場。那裡的人，根本不穿鞋。」

公司眼見地圖上，非洲這麼一大塊，依舊不死心，因此又派了另一位
優秀的業務員，再度深入調查。卻見這位業務員興高采烈的奔回公
司，緊急向上報告：

「非洲賣鞋，到處都是市場，要趕快前往；因為非洲人，還沒有開始穿鞋。」

同樣的非洲考察，
第一位業務員看到的是現實的「問題」，
而第二位業務員卻看到問題背後的「機會」。

看到問題就卻步，是尋常人的反應，
看到問題，能夠解決問題，才能獲得「不同尋常」的機會。

在工作上，不妨多做「逆向思考」；
訓練自己「解決問題」的能力，
然後，掌握機會。

作品：張國龍，《黃土20》，布面油畫，200×150cm，1994年
展出：2005年《大河上下》新時期中國油畫回顧展
出版：《大河上下》新時期中國油畫回顧展，P155
　　　　《二十世紀中國油畫》第三卷第一部，P228
　　　　《中國藝術》2006年第四期別冊《張國龍》專輯封面

展覽簡介：
名稱／《大河上下》新時期中國油畫回顧展
地點／中國美術館
日期／2005年1月26日
此展覽集中展示了自1976年至2005年，三十年來中國油畫發展最輝煌時期的249幅代表性作品。展覽充分展現了中國當代油畫的發展進程，具有重要的學術和歷史研究價值。

畫家簡介：
張國龍，生於1957年。1991年赴德國美茵茲大學藝術系學習，在克勞斯・龍根・費申（klaus Jurgen-Frischer）教授工作室攻讀藝術材料製作。現受聘任教於中央美術學院造型學院實驗藝術工作室。

劉曉純評價說：張國龍是當前中國抽象油畫中具有學院傾向的突出代表之一。他在平面中尋求空間，這種空間往往不是指向遠處的光亮，而是引向無限幽深；他在理性的框架結構中尋求自由表現，這種表現的重點不在韻而在勢；他的色彩不是側重於歡快與跳躍，而是傾向於渾樸與蒼茫；他常以時隱時顯的碑形作為畫面主體，這或可視為人類原始生命崇拜物的現代化身；畫面中疾速噴灑的線是更具有個性的語言方式，它直接呈現著畫家的生命激情；他從西畫入手，卻頑強地表達著中國大西北黃土地上的靈魂。

作品簡介：
畫家自敘——
1994年歸國後，用半年的時間創作了《黃土》系列。黃土是我個人的情懷，也是引發新的視覺主題的契機，我以黃色來確定畫面的基調。黃土地的意象在畫面上成背景，這不僅是將一般的抽象繪畫的平面空間轉換為縱深的空間，同時也是通過這種前後關係使背景中的黃土虛化為模糊的記憶。在此，生命意志的衝撞力轉向了對民族精神的符號化挖掘，這個過程實際上是以生命體驗進行民族情感慨念的抽象。

作品：石磊，《棲身何處》，布面油畫，160×110cm，2004年
展出：2005年第二屆廣州三年展：《三號線》
　　　2006年《首屆中國當代藝術年鑑展》
出版：第二屆廣州三年展：《三號線》作品集，P49
　　　《首屆中國當代藝術年鑑展》作品集，P210

展覽簡介：
日期／2005年11月18日—2006年1月15日
主辦／廣東美術館

2002年11月18日，由廣東美術館策劃主辦的「首屆廣州三年展」在
中國廣州隆重舉行。第二屆廣州三年展的主題「別樣」是指在新的社
會經濟模式條件下發展而成的特定的、蓬勃的、富有活力的文化和藝
術的特殊現象和方式；「一個特殊的現代實驗空間」是把以珠江三角
洲地區為核心區域的特殊樣式為研究起點，討論這種充滿活力而又不
失混亂的特殊現代化模式及當代藝術文化現象。根據這個主題，國內
外藝術家們創作了許多和珠三角文化有關的作品。

畫家簡介：
石磊，華南師範大學美術學院教授。
一位外國評論家莫妮卡（Monica Dematte）如此評論畫家：石磊
一直在思考最最樸實、最最基本的各種問題，這就是石磊做人作畫的
特點。他既是一個充滿理性的當代人，又不想完全拋棄內心的原始情
感，當他將這些情感從理性冰存的瓶罩中全部釋放出來，其藝術表達
也呈現某種撲朔迷離的不確定性，這使得觀眾對現實世界彷彿有種
再追加的經驗，從而墜入一種似真似幻的氣氛裡。（節錄自Monica
Dematte《繪畫的巴羅克本質——石磊的藝術理念》）

作品簡介：
房屋結構頻頻出現在石磊的作品中，石磊藉以探討許多關於生存的命
題。這張《棲身何處之一》，房子雖然四平八穩地豎立在下方，然而
畫中長著一雙大翅膀的女子卻不待在房子裡面，而是毫無眷戀似的，
振翅高飛。十足描寫現代女性，已經不為象徵著家的那棟房子所羈
絆，而具備了勇於追求自我的那份能力與自由。

「馬奈草地」美術館實景——綠地

立制度，促法自行

制度是

在有限的時間

做最佳的考量

而且必須

及時更新

「馬奈草地」美術館實景──咖啡廳

第一講　「人治」與「法治」

中國人是非常講「人情味」的民族，

但是，反應到企業經營上，

便衍生許多對「制度」不夠尊重的缺失。

在「情、理、法」的優先順序下，永遠存在「法外施恩」，

因此制度形同虛設，在管理上徒增困擾。

經常思考：

「為什麼西方企業，能產生那麼多的跨國大企業？

主要依靠的就是明確的制度，

從人員聘用、考核、獎勵、升遷，都有明文規定。」

只有在共同制度下，全體員工作業的步調，才能統一起來，

機構也才可以高度成長。

邁向法治之路，首先要破除「高層」說的都對。

明確宣導：

「如果違背了公司的制度，『高層』說的，不見得算數。

因為，

在東方社會裡，人情的壓力很大，

當「上級說了算」時，只是把全部的壓力，集中在一個人身上。

以公司「徵才制度」來說：

如果沒有透過資格核定、筆試、主管群面試及人資部門深談，誰也做不了主，真的是連「老總」說了也不算數的（最好沒法說）。

「歡迎舉才。不好意思，但一切得依照公司規定來。」

「經理人」要常說。

當代藝術家作品賞析11　支少卿

作品：支少卿，《西行者》，布面油畫，120×150cm，2008年
展出：第23屆亞洲國際美術展・特展《東方想像》
出版：第23屆亞洲國際美術展・特展《東方想像》作品集，P341

展覽簡介：
主辦／亞洲藝術家聯盟中國委員會、廣州美院
地點／牆美術館（北京）
　　　廣州美術學院大學城美術館（廣東）
日期／2008年11月15日─11月23日（北京）
　　　2008年12月3日─2009年3月10日（廣東）
出版／第23屆亞洲國際美術展・特展《東方想像》作品集，嶺南美術
　　　出版社
主編／殷雙喜

畫家簡介：
1981年出生。
從中國的古典文學出發，讓傳統文化賦予新時代的寓意；支少卿這組
西遊記，信手拈來，將充滿現代感的人物形象，託古喻今，讓畫面俱
備更多當代的話語性，生動活潑，亟富東方想像。

作品簡介：
支少卿的《西遊記》，可喜的是他能在重讀古典中今譯內涵，用後現
代的手法直擊當代現實，表現出了一種熱血青年對社會的責任感，一
種深切的人文關懷，一種社會的批判精神，這樣的人生和藝術選擇，
值得稱讚。

<div align="right">──推介人　陶詠白</div>

第二講 「完美」的制度

制定規章制度的基本心態是：

「在有限的時間，做最周全的考慮。」

而每個制度在研製過程中，

一定要讓涉及人員充分溝通。

在綜合各方意見後，草擬制度，簽呈上報。

「別想一次要把制度訂得十分完美。」

經常在時效的考量點呼籲說：

「有制度，至少讓大家有基本的規範，可以依循。」

特別對於成長中的機構，

如何不斷要求「新制度」的制訂、「新規章」的試行，

與定期對制度調整與補充說明，

都是公司在管理上，必需不斷做的嘗試與努力。

「制度」透過公司電子郵件，

可以精準地發到每個人的郵箱，

要求閱讀後，立即回函。

重要的「制度」，更需要不斷被宣導、被實踐。

「優良的制度」精神是無遠弗界的，

世界上許多跨國性的大公司都賴此維持與拓展，

在邁向卓越的現代化管理過程中，

每位主管與成員都能尊重與維持制度，

將會影響企業未來成長的空間與速度。

當代藝術家作品賞析12 孫剛

作品：孫剛，《大地風景系列》，布面油畫，146×112cm，1995年
展出：1996年《首屆中國油畫學會展》（油畫學會主辦）
發表：《第一屆油畫學會會展作品集》，P65
　　　《中國現代美術全集》第四卷，P150
　　　《中國風景油畫》大型畫冊
　　　《二十世紀中國油畫》第三卷第二部，P322

展覽簡介：
名稱：第一屆油畫學會會展
地點：中國美術館
時間：1996年9月10日－9月22日
參展件數：214幅。（從1200餘件選出）

邵大箴評述這個展覽説：首屆中國油畫學會站是當代藝術的大檢閱，
是高品位的藝術展，他強大的參展陣容和強勁的探索精神給人們傳遞
出這樣一個訊息：中國油畫正在穩步地、滿懷信心地走向21世紀，走
向世界。

畫家簡介：
現為北京服裝學院造型藝術系教授。碩士研究生導師，中國藝術研究
院中國油畫院特聘藝術家。畫家由於其獨特的風景創作觀點，使其
作品風格獨特，在90年代的全國大展中頻頻被邀展，並獲獎無數。
1991年《藍色的沉寂》獲首屆中國油畫年展銅獎。（北京）；1992
年《暮色炊煙》獲92中國油畫藝術展優秀獎。（北京）；1994年
《網—生態系列Ⅰ》獲第二屆中國油畫展—中國油畫藝術獎·作品
獎。（中國美術館）；1994年《生態系列Ⅲ》獲建國45周年河北美
展一等獎。1998年《煌·大地景觀》獲河北中國山水畫·油畫風景
展優秀獎。）

作品簡介：
畫家自敘——
純粹的抽象繪畫，容易流於形式語言，過分追求寫實的風景繪畫，真
實地再物象又易顯得繪畫語言貧乏。我理解繪畫應融兩者於一身，使
其繪畫的基本框架是寫實的，但藝術語言的處理及表達上更應追求抽
象的因素，使網狀結構、幾何因素、隨意性和偶然性的在繪畫中得到
體現，使作品在精神上得到昇華。（節錄自：1998年「畫家風景創
作自述摘」）

「馬奈草地」美術館實景

第三講　善用「書面簽呈」格式

內部往來，

善用「書面簽呈」，

特別是簡潔扼要的「一頁式」簽呈。

簽呈的格式很簡單，

主要包含「主旨」、「說明」、「辦法」三個部份。

「主旨」是這份報告談的主題；

「說明」就是闡述主題的衍生說明、補充論述；

「辦法」則是實際運作的要點與做法。

有了這份簽呈，既可以往上層「呈報」，也可以跨部門「會簽」，

是公司正式溝通很有效的一項工具。

對於簽呈的研擬

更需要仰賴良好的溝通，

應該「事前多做協調」、「事後多做宣導」。

舉例來說：

財會部研擬「請款手續」時，應該廣納建議。

因為每個部門都會用到錢，只有徵得所有部門的意見後，

未來制度才能夠順利推行。

因為這套規定，
可是綜合大家「卓見」的成果。

充分溝通，獲得共識，
化為「書面簽呈」，
然後，確實執行。

第四講　繪製「組織圖」

任何機構，
都需要一張「組織圖」。

這張「組織圖」，
包含部門及管理層級。
背後的意義，
可以讓團隊成員，
明白整個團隊的建制，
與自己的位置。

將來進行工作時，
該找哪個單位、哪個人，
一目了然。

如果是「集團」企業，
更需要有集團「組織圖」，
讓所有成員可以清楚了解：
組織內有哪些資源可以運用。

一張詳細的「組織圖」，
有助於個人了解自己所處的位置，
定位自己的權責。

展覽小記

　　《2013崔憲基文獻展》馬奈草地開幕。此次展覽展出了藝術家崔憲基創作的40餘幅經典作品，表現其從獨特的藝術邏輯出發，運用抽象化的語言，對藝術符號和形式進行的純粹性探索。為了促進藝術領域的學術交流，馬奈草地美術館於2013年11月9日舉辦了《馬奈沙龍之「狂草」》，特邀鄧平祥、梁克剛等中國國內著名藝術評論家，與藝術家崔憲基一起對當代藝術進行深層次的研討。

　　藝術家崔憲基從2003年開始出現「狂草」符號作品，之後不斷擴大延伸，從平面到立體，從生活到形而上的精神哲學等方面闡釋以當代藝術為代表的中國社會發展進程飛速發展的十年間，給人們所帶來的震撼以及對於內心深處的辯證思考。而且，他的作品不僅對表面形式感和空間予以抽象表現，還保存了中、西傳統的不同差異，此外，還對古典繪畫傳統進行了重新審視，將許多看似沒有必然聯繫的各種材料拼接、並置、懸空在一起，呈現出美麗、混雜、凝重的視覺張力。

「馬奈草地」美術館——《2013崔憲基文獻展》

第五講　撰寫「工作說明書」

每到一個新的單位，
總會先詢問是否有工作說明書，
如果沒有，就自己撰寫一份。

「工作說明書」
主要包含兩個大項，
一是自己工作的主要內容，
再者則是經常往來的單位。

「工作說明書」撰寫的方式，
最好條列式的，
綱舉目張，
一大項下，再細分幾小項。

「工作說明書」，
掌握要點是簡明扼要，
最好「一頁」就能夠解決。

如果再增加「一頁」，
那即是「附件」，
詳列：
往來單位的人名、電話與Email。

展覽小記

　　《顧平「魏晉之風」中國畫展》2012年11月25日在北京馬奈草地國際俱樂部美術館開幕，此次展覽展出了當代道家精神代表性畫家顧平的山水人物畫作品70幅，其中包括作於上世紀九十年代的工筆鉅製——《竹林七賢》和《蘭亭修褉》。此外，顧平近幾年寫意人物山水畫系列也將作為此次展覽的重頭戲，集中梳理和展示顧平20餘年來的藝術發展脈絡。

　　顧平的山水人物作品自然、清晰地揭示了「天人合一，人與山水物我兩忘」的精神境界，畫面「揮灑靈動，自由行走」，盡顯酣暢淋漓的中國畫筆墨精神。其工筆重彩作品《竹林七賢》曾入選全國八屆美展，中國畫《蘭亭修褉》也獲得了2006全國中國畫作品展優秀獎。

「馬奈草地」美術館——《顧平「魏晉之風」中國畫展》2012.11.25

第六講　進行「外向管理」

經常把事情「做了」，

但是，

卻沒有「做成」。

原因：

來自「外單位」。

舉例來說：

一項展覽涉及的環節，包含：

策展、邀請、徵集、運輸、儲放、佈展、保險、保全、開幕、宣傳、

研討會、導覽、銷售、撤展、包裝、最後展品安全送回。

在這一連串的工作進行中，涉及很多「外來單位」及個人，

因此必須有效的整合，

要多付出一份心力在「外向管理」事務上。

對於這些經常往來的對象，

可能是裝裱、運送、包裝、保險等協力廠商，

也包含協助宣傳的廣告媒體與新聞界友人

甚至是相關的各級政府機關；

需要研擬一套「標準作業程序」，

輔助對方「配合」團隊的步調，

才能讓每一次的活動圓滿成功。

有效的「外向管理」，

才能保證「使命必達」。

講效率，著重方法

不單把事情「做了」

最重要的是

要把事情「做成」

「馬奈草地」美術館實景

第一講　「自我績效」評估

「自動自發」，

是個人必須養成的基本工作態度。

「工作不是做給主管看的」。

只有自己心知肚明：「今天工作上有沒有進展。」

如果對這份工作不感興趣，不想有所成長，

「別浪費寶貴的青春繼續耗著。」

績效要從「自我評估」開始：

首先，每位員工應該了解公司整個組織的架構，

並且清楚知道每個部門的基本功能。

接下來是員工應進一步清楚個人所在部門的基本任務，

需要與那些部門有業務往來的互動關係。

最後是以最短時間去認清自己的工作職掌。

個人的工作說明書，清楚詳列例常性業務（每日、每週、每月）及偶發性事件；只有明白該做什麼，才能進一步要求做得更好。

鼓勵每位員工撰寫每日工作日誌。

針對當天的工作預先做規劃，並且在一天結束時，為自己的工作績效評分，反省自己：

──今天我達成多少工作（量）

——工作做的好不好（質）

——那些工作延後了（時）

——那些工作可以提前做（精進）

工作日誌是寫給自己看的，而在扉頁裡寫下：

——今天是不是比昨天更懂得計畫工作

——今天是不是比昨天更進步

——今天是不是比昨天工作更愉快

從「自動自發」開始，講求工作績效，並且「樂在工作」。

「今天進步了嗎？」下班前不妨問自己。

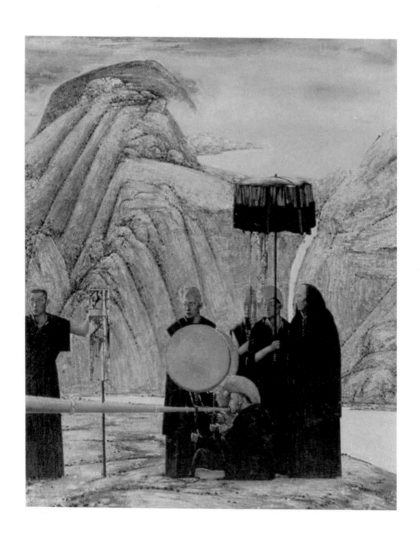

作品：馬元，《出行》，162×130cm，1996年
展出：1996年《第一屆油畫學會會展》（油畫學會主辦）
出版：《第一屆油畫學會會展作品集》，P186

展覽簡介：
名稱／第一屆油畫學會會展
主辦／中國油畫學會
地點／中國美術館
時間／1996年9月10日—9月22日
參展件數／214幅。（從1200餘件選出）

邵大箴評述這個展覽說：首屆中國油畫學會站是當代藝術的大檢閱，是高品位的藝術展，他強大的參展陣容和強勁的探索精神給人們傳遞出這樣一個訊息：中國油畫正在穩步地、滿懷信心地走向21世紀，走向世界。

畫家簡介：
天津美術學院油畫系教授，第一工作室主任，碩士生導師。
馬元在1990年初，從西藏歸來之後，創作一系列西藏僧侶的宗教生活，他以虔誠尊敬的心情，透過宗教藝術，去展現莊嚴肅穆的精神世界。這系列「紅畫」主題，從1992年被邀請參加香港〈首屆中國油畫年展〉開始，屢獲全國美展的青睞，深受好評。

作品簡介：
　　馬元說：宗教是人們淨化靈魂的一種方式，它必然轉向道德，立基於道德，然後完全從迷信，偏執中脫出，給人生以安頓。
　　在我的畫中，我力求從自然物的形象去看，那是抽象的。但在抽象中虛含有藝術的規律性。如對稱、均衡、幾何化和色彩的精神作用。去掉事物中那些物質的表層，揭示出藝術精神的自由天地。（節錄自馬元1993年〈重新審視的藝術觀〉）

第二講　做好「時間管理」

在有限的時間，把工作做的更多更好，這就是「效率」。

有效的時間管理，能夠增進工作效率。
以下準則，有助於掌握時間、提高效率：

準則一：將工作做不同等級的區分

把工作性質拉出兩項評估的基準：是否「重要」？是否「緊急」？
接下來安排工作優先的順序，應先做重要而緊急，再做重要的工作。

準則二：每天上班前填寫工作計畫表

擬定一份「工作細項表」，詳列今天要完成的事與明天待辦事，每天
在上班前清楚知道有哪些事要做，避免陷入一天的「忙亂」之中。
將同性質的工作集中處理，比如：安排一段時間統一打電話，撰寫回
函或者填寫表格。

準則三：將資料分類、歸檔

有效將資料歸檔有助於提高工作效率，利用不同顏色標示；
定期將過期資料刪除，避免被自己給資料淹沒。

準則四：善用輔助工具

與人洽談一定帶一本小本子做記錄，

交付工作或請他人幫忙一定寫「工作備忘錄」，

這些都是避免自己或同事遺忘的輔助方法，減輕記憶的負擔。

準則五：召開有意義的會談

當工作涉及多人或跨部門時，不妨召開會議。

會前，要讓與會者了解議題內容，並準備發言。每次開會從通知、到議程進行，都應妥為規劃。

開會一定要有結論，做成會議記錄，並落實後續追蹤工作。

最後提供對「時間管理」的省思：

莫遺漏重要而緊急的事。

莫為不重要而緊急的事忙亂。

莫浪費時間在不重要且不緊急的事。

當代藝術家作品賞析14　郭正善

作品：郭正善，《靜物》，布面油畫，100×115cm，1995年
展出：1995年《第三屆中國油畫年展》（中國文化部援辦）
獲獎：1995《第三屆中國油畫年展》佳作獎
出版：1995年《第三屆中國油畫年展》畫冊，P81
　　　《中國現代美術全集第四卷》，P60
　　　《中國當代油畫第二集》，P84

展覽簡介：
1995年《第三屆中國油畫年展》標示的展覽主題是《東方之路》，
如同評論家賈方舟指出：若將三屆年展加以粗略比較，我們不難看到
一些重心的轉移與變化：從古典風格轉向充滿生命激情的表現；從單
純的顯示寫實技巧轉向與觀念的結合，從風情描繪轉向對當下現實的
思考，以及從具象轉向抽象，從繪畫語言轉向材料語言等。

畫家簡介：
郭正善，湖北美術學院油畫系教授。作品在90年代許多全國性的大展
中，屢屢獲獎（1992年九十年代廣州藝術雙年展提名獎，1993年首
屆中國油畫雙年展學院獎，1994年第二屆中國油畫展中國油畫藝術
獎，1994年第八屆全國美展、優秀作品展，1995年第三屆中國油畫
年展佳作獎）。
畫家說：自己不是寫實畫家，每當面對空白的畫布作畫時，常常是根
據不同的心境進行即興化的藝術表達。

作品簡介：
郭正善一直強調的是讓畫面自然生長的過程，也正因為如此，他的創
作雖然長期處理的是同一主題，不但一點也不重複，反而還屢有新
意，令人歎為觀止。當然，更加重要的是：他那多樣的組合，不同的
造型，靈性的處理往往還會幻化成多重的意象或不同的藝術意境：它
們有時會涉及傷感，有時會涉及焦慮；有時會顯得蒼涼，有時會顯得
迷茫，有時則會抒發悠古之情懷……所以往往給人以不同的藝術感
受。（節錄自魯虹「郭正善對傳統母題的當代性闡釋——解讀郭正
善」）

第三講　「數字化」管理

如果年度目標是：

成為中國國內「最好」的美術館。

那麼到了年底，要如何評估是否達成「最好」？

如果換個方式，將今年目標修訂為：

獲得五項國家級的獎項，成為優良的美術館。

那麼似乎比較容易審核目標的達成效果。

「數字」很客觀，也很容易換算。

因此，不妨試著將影響目標的相關因素，

盡可能涵括到「數字」評估的範圍內。

舉例來說：「甲班生產一千箱」，與「乙班生產八百箱」，究竟孰優孰劣？

表面上是「甲班」比「乙班」的產出效率好。

但是深入了解，卻發現這一千箱底下，有15%的廢料，25%的不合格品。那麼，就可以判別兩班的真實生產力。

進行「數字化」管理，可以從各部門預算的編制開始，

分析請購、請款、核批、到領款一連串的數字。

每月進行預算差異檢討，形成績效評估的參考。

實施「數字化」管理過程中，必須嚴防淪為「數字遊戲」。

「數字」不應該是被「虛假製造」出來的，

各項表格數據背後，都是一份改善工作品質的參考，

是一項確實執行的成果，能夠獲得全體同仁認同與肯定。

期待未來公佈年度目標「百分之百」達成時，

全體員工都能相信，而且備受鼓舞，

也都能把這個「數字」當成了不起的成就。

當代藝術家作品賞析15　祁海平

作品：祁海平，《黑色主題之25》，200×200cm，1999年
展出：2005年《大河上下》新時期中國油畫回顧展
　　　2006年《首屆中國當代藝術年鑑展》
出版：《大河上下》新時期中國油畫回顧展，P224
　　　中國現代藝術品評叢書《祁海平》，P43
　　　《首屆中國當代藝術年鑑展》作品集，P44

展覽簡介：
名稱／《大河上下》新時期中國油畫回顧展
地點／中國美術館
日期／2005年1月26日

此展覽集中展示了自1976年至2005年，三十年來中國油畫發展最輝煌時期的249幅代表性作品，其中三分之二作品來自國內各美術館、博物館、收藏家和藝術機構，三分之一作品由畫家自藏。展覽充分展現了中國當代油畫的發展進程，具有重要的學術和歷史研究價值。

畫家簡介：
祁海平，天津美院教授、油畫系主任、造型學院副院長、研究生導師。
畫家說：我長期喜歡書法，1987年我和幾個朋友搞過兩次現代書法聯展，寫很大的字，用各種感覺去寫，充滿激情。另一方面，現代音樂中的震撼對我使用大片黑色也有影響。黑色具有豐富的精神內涵，我花了很多時間去掌握它的豐富性。黑與白是色彩的極限，本身含有象徵的意味，我感覺其間閃現著形而上的光輝，它們的各種抽象形態及其組合，可以隱喻世間的萬事萬物。

作品簡介：
在20世紀的最後幾年間，他的作品連續在大型展覽中出現。逐漸形成了獨特的祁海平格調——與同時代許多青年畫家的抽象性作品不同，他不以簡易的剪貼方式處理既有的文化符號，而是以使人感動的情味，表現人在流動不居的自然中的感觸。溫暖的黑、白、灰節奏在畫面上自由運行，它們的出現與組合既是有力度的，又是柔和而潤澤的，像用沾滿水墨的大筆揮寫的書法，很少素描或版面的細微層次和明晰的形體邊界。與西方抽象表現主義畫家中接近中國書法趣味的托貝、克萊因、馬瑟韋爾等人的風格有所不同，祁海平追求著更加繁富的內涵。他使宏大莊嚴與玄奧幽冥並存，在莊嚴的節奏之間，常常閃爍著急促的音節，使人想起沉重的岩層間不可思議地閃動金光的礦苗。
　　　　　　　　　　　　　　　　　　　　　　　　——水天中

第四講　成為「受歡迎」的人

「受人歡迎」是件蠻重要的事，
必須打從心裡認同這份價值。

「受歡迎」的第一要件是：
活出自己的「特色」來。

每個人都應花時間去了解自己，將自己的優點，做最大的發揮。

下四個步驟有助於發覺自我的特色，讓自己可以「率性」地與人愉快
的相處——

步驟一：盡可能地列出自己的優點，不用保留或不好意思，愈多愈好。
步驟二：找一個知心的朋友，請他正經八百地為你的優點歌功頌德一
番，最好採條例式。
步驟三：將自認為的優點比照朋友認為的長處全部整理在一張清單上。
步驟四：每天至少一次，將這張清單上的優點，大聲朗誦一番，並不
時在心中默念數遍。

別埋沒了那些「自以為是」或「別人認可」的優點，
隨時提醒自己的長處，經年累月的予以強化，有效地塑造出適合自
己，而且令人喜歡的特色來。

懂得自我經營，

發揮一己長處，

為人處世、事半功倍。

展覽小記

　　《「吉祥中國」──「世界之人」馬克藝術展》2012年3月3日在京開展。展覽共展出馬克近幾年精心創作的油畫作品70餘件,分為《中國神話》、《花語風情》、《色彩天堂》等系列,這些作品表現出了作者超凡的色彩想像力和獨特的藝術審美觀。其中,馬克2008年應邀為北京奧運會創作的7米長幅作品《吉祥中國》,氣勢磅礡,成為展覽的一大亮點。

　　2008年,奧林匹克美術大會特邀馬克參加國家體育館首次舉辦的「奧運回顧展──奧運記憶中國當代藝術展」,馬克創作的巨幅作品《吉祥中國》吸引了眾多觀眾。《吉祥中國》用詩一般的繪畫語言,絢麗濃鬱的色彩氣氛,將2008年北京奧運從中國神話、雅典神話的奇妙幻想中帶向激勵人心的體育現場,表現了這位國際油畫大師湧動的奧運情懷。

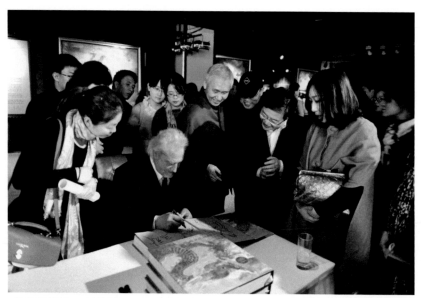

「馬奈草地」美術館──《「吉祥中國」──「世界之人」馬克藝術展》(中法交流)

第五講 迷人的「談話術」

每個人都希望被尊重，都希望表達自身的意見。

如何有效引導別人認同自己的主張，讓彼此產生「共鳴」，
不妨掌握下列幾則交談的技巧：

一、以對方的口吻來陳述自己的意見。

二、以對方的利益為訴求，讓對方了解：自己所提的方案，有利於他。

三、如果要改變其觀點，甚至有損於其利益時，不妨訴之於高貴的
　　動機。

四、面對衝突，不妨「以退為進」，先賠不是，只要對方態度軟化，
　　事情就有圓融的機會。

五、糾正別人錯誤時，給他一面「鏡子」，要比送他一把斧頭好多
　　了，試著以間接反射的溫和方式，不要採取血淋淋的迎頭痛擊。

「語言」是很奇妙。
同樣一件事情，不同的說法，結果完全不一樣。

提供以下三個步驟，增進有效交談的「話術」：

步驟一：盡可能先寫下以對方口吻為發語詞的語句。譬如：
「您一定會……」、「依您之見應……」、「您大概會認為……」、
「承蒙您方才所言，引發我的靈感，我們可以……」，在這種方式
下，經由「他」而表達了「自己」的想法。

步驟二：每天找時間將上述句子反覆朗誦，並不時假想各種情況予以
造句，務必熟練地如同「口頭禪」一般。

步驟三：抓住每次與人交談的機會，練習以「對方」的口吻陳述「自
己」的意見。

只要時時將自己的主張，以對方的立場設想，在使用「對方」的語氣
來陳述自己的意見，最後經常會發現：
原來大家竟然都是「有志一同」。

展覽小記

　　2013年9月2日，《精神的象徵和思想的出口——鄧平祥油畫作品展》開幕式將於馬奈草地美術館舉行。將展出著名藝術評論家、油畫家鄧平祥先生創作的50餘幅油畫力作。

　　著名藝術批評家水天中先生評價道：「鄧平祥的作品建構了一種『文化縱深』，在視覺平面藝術裡，包含了對歷史、對文化，當代文化與古代文化，以及整個中國歷史進程的思考。讓我們借此機會感受鄧平祥筆下的繪畫語言所象徵的強勁的精神力量，體驗『光影形色』傳遞出的不竭的藝術思想。」

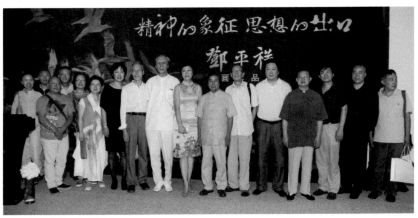

「馬奈草地」美術館——《精神的象徵和思想的出口——鄧平祥油畫作品展》2013.09.02

第六講　人人都是「超級銷售員」

服務型公司信奉：客戶的滿意，是企業的根本。

因此，
每個部門、每一份工作說明書，都應該清楚地陳列職務和客戶的關係。

只有和客戶接觸時，才會更明白：顧客是公司的一個整體；任何一個
部門的過失，都會影響整個公司的形象。

當年，曾經生產與推廣中國第一根「蛋酥捲」。
為了讓消費者能明白新產品「蛋酥捲」，與傳統「蛋捲」的差異，
在五月節假日，各大公園前，由「老總」帶頭，身穿產品的「品牌」
T恤，手撐托盤，在人群穿梭，進行街頭「免費品嚐」活動，成功的
為產品銷售打響了第一炮，時間是20年多前的1991年，這就是「全員
銷售」的精神。

「全員銷售」，並不是要求全部人員都必須實際加入銷售的行列，
而是個人在工作領域中，時時刻刻要想著如何使產品與服務更有助於
銷售。

比如說：
生產單位以維持產品的高品質來促進銷售；
儲運部門如何把貨物更快速無誤運輸到客戶手裡；

財務部門更精準的開立發票、回收帳款；

人事部門更努力徵聘與訓練更多優秀的銷售人才；

企劃部門策畫更多銷售方案與輔助工具，

這一切就是為企業，創造一個快速流通的環境。

美術館管理也是一樣的，

每位成員都應該要有「顧客導向」的觀念，

讓每個展覽都能夠「叫好又叫座」。

從館長開始，

努力當個優秀的「超級銷售員」。

展覽小記

2011年1月8日下午3時，《「趣在法外」——戴士和油畫作品展》在北京馬奈草地國際俱樂部藝術空間盛大開幕。本次展出的85件作品，均為精心之選，其中《金山嶺》、《金融街》兩幅大畫高2米、寬7米，更堪稱戴士和先生的扛鼎之作。

在戴士和的作品中，繪畫的痕跡既是物象的印跡，也是畫家的心跡。每幅作品，不僅是自然的面紗的揭露，也是畫家的心扉的敞開。通過戴士和的作品，我們一方面走進了生動的自然，另一方面遭遇到灑脫的心靈。戴士和的畫常常給人痛快淋漓的感覺，因為他的心靈與自然一樣真誠而深邃。我們從戴士和的作品中看到的既有天真爛漫，又有老辣深沉。

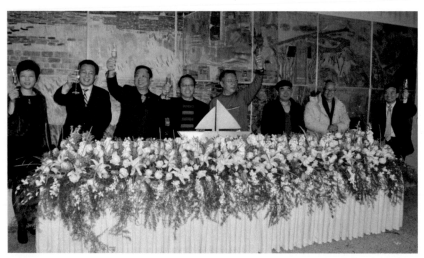

「馬奈草地」美術館——《「趣在法外」——戴士和油畫作品展》
2011.01.08

敢做夢，迎向未來

相信自己可以在此成功

足以

寫下一頁傳奇

第一講　把「我願」，改稱「我要」

從小不斷地在生日許願：

「希望長大後，我願成為……。」

每年的生日，會許三個願望。

願望可以天馬行空、不著邊際，

願望可以每年都不一樣，

願望可以「不一定」實現。

記得，

小時候曾經許願：「當一名受歡迎的歌星」。

但是，

卻沒有成為小學合唱團的一員，因為害羞；

也錯失了中學玩樂器的年代，因為功課壓力；

現在，更不好意思在大庭廣眾下一展歌喉，因為怕出糗。

因此，

注定這一輩子「當歌星的願望一定落空」，

這是「我願」。

許願不需要負責，對自己也沒有壓力，

當然願望落空，也沒有人指責。

一位成功的經理人，曾經告訴我：
不妨嘗試把「我願」，改稱「我要」。

儘管只有一字之差，
卻充滿力量。

「我要」是下定決心，展現自己行動的意志，
決定給未來的生活，開啟一番新的風貌。

下一回生日許願，
不妨從「我願」的抒情，
轉換到「我要」的行動。

然後，
祝我「生日快樂」。

當代藝術家作品賞析16　張冬峰

作品：張冬峰，《父老鄉親》，150×168cm，1997年
展出：1997年《走向新世紀──中國青年油畫展》（油畫學會主辦）
出版：《走向新世紀──中國青年油畫展》大型畫冊，廣西美術出版
　　　社，P49
　　　中國現代藝術品評叢書《張冬峰》，P36、37

展覽簡介：
名稱／走向新世紀──中國青年油畫展
主辦／油畫協會
日期／1997年11月25日──12月7日
地點／中國美術館
參展件數／203幅（從2500餘件中選出）

這次展覽的參展畫家的年齡以40周歲為界，另外，這次入選作者大部
分來自各藝術院校的歷屆畢業生，因而，此展不僅意味著對以往教學
成果的檢驗，而且通過展覽所顯示的成就與問題，也將對中國各美術
專業院校今後的教學指向和制定培養跨世紀優秀人才的方針及目標，
為藝術教育和創作研究提供了直觀的重要依據，它將直接影響新世紀
我國油畫藝術的發展進程，而為海內外所矚目。（節錄自張祖英《推
舉當代精神，追求當代品格──〈走向新世紀──中國青年油畫展〉
在京開幕》）

畫家簡介：
張冬峰，1958年出生於桂林市，1984年畢業於廣西藝術學院美術師
範系。現為廣西藝術學院教授，廣西書畫院特聘畫家，享受國務院
「政府特殊津貼」待遇的專家。
南寧，是廣西壯族自治區的首府。這裡，風景秀麗，是民歌飛出的地
方。從1980年至今，張冬峰一直生活在這裡，對這塊土地上的文化
與生態，民風與習俗，他用油畫系統地表現南寧的景象。

作品簡介：
張冬峰説：我在創作大幅油畫「父老鄉親」時，最初是畫在一幅舊畫
上的，畫面效果理想。後來，由於擔心日後有可能龜裂和脱落，最後
決定不怕麻煩和辛苦，毀棄重畫。至今想起仍然感到值得，因此對得
住自己，對得起歷史，對得起收藏者。（節錄自張冬峰〈畫家與名
牌〉2000年〈榮寶齋〉第3期P253）

「馬奈草地」美術館——圖書館

第二講　懷抱「感恩」的心

中國人常講：

「謝天」。

老太婆禱告時，也會緊閉雙眼、喃喃自語：

「感謝老天爺。」。

其實背後的精神訴求是一份：「對生命的感謝。」

時常懷著「感恩」的心，

並不涉及任何宗教、或者「怪力亂神」，

只是鼓勵大家，珍惜當下擁有。

有句老話說：「比上不足，比下有餘。」

時時提醒自己、平衡自己、珍愛自己。

想想看：

那麼多人要爭取這份工作，而我已是其中之一，多麼值得珍惜！

在那麼多企業，碰巧進入一家陽光、祥和、進取的企業，多麼值得珍惜！

這麼多的耳提面命、教育訓練，讓個人不斷充實成長，多麼值得珍惜！

一份充滿希望的工作，讓自己更樂觀去面對未來，多麼值得珍惜！

懂得珍惜的人，往往也是最有福氣的人。
時時刻刻心懷「感激」、享受「工作」與「生活」。

讓我們以樂觀的心情，
朝氣蓬地走向未來；
並且，
擁有一份「惜福」的人生觀。

第三講 「心」的方向

企業的發展與人生的經歷一般，不同的時期有個別的意義。

然而，企業的生命卻是可以永續生存的，
優良的企業值得努力奮鬥、永久經營下去。

企業文化來自每一個團隊的個人，需要大家「用心」去塑造。

努力將好的想法、好的態度融入工作生活中。

在每一季、每一年或每一個事件的段落，不妨做以下的省思：

一、**檢討目前的工作成就**：「做」過了什麼？「做成」了哪些？

二、**對現有的工作重新規劃**：評估現階段工作的重點是什麼？能不能
　　做得更好？

三、**多對工作注入理想**：同樣的現實事務，添加幾分理想的色彩，讓
　　自己幹得更起勁。

「凡事往好的方面想，往建設性的方向做。」
類似的工作態度與生活價值觀，希望能感染給團隊的每個人。

鼓勵大家：

隨時把「心」動員起來。

針對「心」的方向，用「心」攀向生命的高峰。

展覽小記

　　2013年5月31日至6月20日在馬奈草地美術館舉行《致青春：返觀與重構——中國當代青年藝術家作品展》

參展藝術家：

　　陳承衛、陳金慶、陳星州、董鶴、付上上、何紅蓓、賈靖、金鑫波、林金福、李陳辰、劉谷平、劉晟、陸志堅、呂岩、林大陸、馬精虎、默涵、彭斯、孫魁、王冠智、王龍軍、王曉勃、王能俊、汪洋、王旻、王愛琴、張飛、周松、曾傳興、趙磊、于鵬、劉濤、柳青、高孝午、黃彥、張勇、陳芸、周宏斌、宋鬼聿、彭暉、何傑、他們小組（賴盛）、李昌龍、張震宇、馮麗鵬、廖建華、杜華、歐勁、王鐘、古麗斯坦

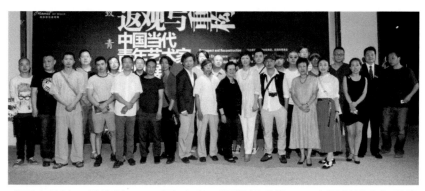

「馬奈草地」美術館——《致青春：返觀與重構——中國當代青年藝術家作品展》

第四講　加入「快速成長」行列

成長型的機構，

相關的規章制度，不斷地在制定、調整、補充，甚至作廢。

對個人而言，

從新進人員的試用、轉正、考核、到升遷，

不同階段、有不同的權責與任務。

面對高速成長型公司，

每位員工不僅處理的事務「量大」，而且要求「質精」。

往往是：

「今天所學，明天要活用，後天要傳授。」

如何因應自己的角色快速轉換呢？

第一：當然需要從健全心理準備開始。

努力去適應工作環境的變動，並不斷拓展個人的胸襟、氣度與想法。

第二：應該持續增進個人業務的專業。

通過學習，謙虛地向前輩請益，廣泛閱讀專業書刊，並積極參加公司
內外教育訓練，快速地提升自己的本職能力。

第三：做好「自我生涯」。

認清自己，希望成為怎樣的人。反過頭來，在公司組織中，尋找相稱的角色，全力以赴。

其實，

組織能否高度的「發展」，

完全來自於

個人能否加速地「成長」。

當代藝術家作品賞析17　李虹

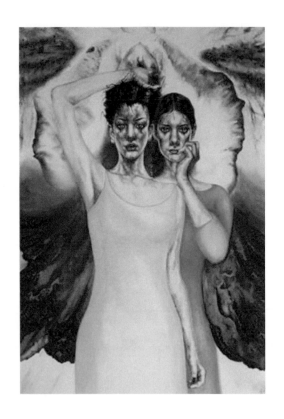

作品：李虹，《花色》，120×90cm，布面油畫，2000年
展出：2006年《首屆中國當代藝術年鑑展》
出版：《首屆中國當代藝術年鑑展》作品集P188
　　　《北方美術》2006年第二期封底
　　　《中國油畫》2006年第四期封底

展覽簡介：
日期／2006年1月9日─1月15日
地點／中華世紀壇藝術館
出版／《首屆中國當代藝術年鑑展》作品集，湖南美術出版社
主編／范迪安

畫家簡介：
李虹，1965年生。

在中國當代女性藝術家中，李虹當屬一位最執著、最自覺地堅守女性主義立場的藝術家。她的藝術從一開始就旗幟鮮明地站在女性──這個男權社會中的弱勢群體的一面，為那些被社會邊緣化、沒有能力保護自己的弱女子聲張正義。

──推介人　賈方舟

李虹成名很早，已經被寫入當代藝術史女性繪畫中。她不僅能畫，也能寫，每年有一部小說出版，內容很有女性主義精神。雖然作品伸張女權，卻是個溫柔漂亮的女子，感情豐富細膩。記得有一回，突然接到她的電話：風，飄雪了，出來拍照。

作品簡介：
李虹畫中的女性髮型幾乎相似，不過她的作品卻更為富於詩意。李虹畫中的女性髮型幾乎相似，凌亂與張惶，人物表情是疲倦並多少有些焦慮，偶爾表現出兇惡或溫情。色彩強烈，但不時從局部突出生活中奇特的故事：那都是一些女性，裸體、張惶、恐怖與嬉戲。……（節錄呂澎《中國當代藝術史》第五章女性藝術）

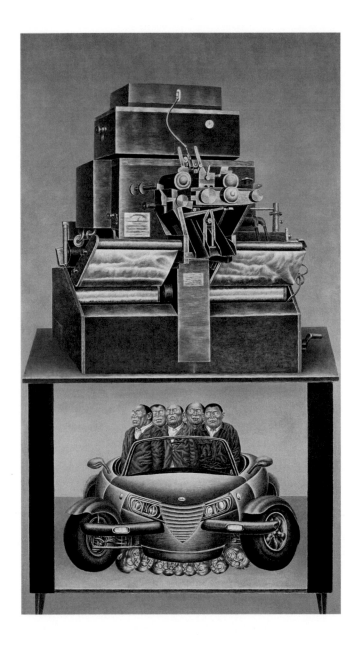

作品：曾曉峰，《機器之五》，布面油畫，200×100cm，2003年
展出：2003年第三屆中國油畫展（文化部藝術司、中國美術家協會
　　　主辦）
出版：《第三屆中國油畫展》雲南油畫作品集P30
　　　《曾曉峰》大型畫冊湖南美術出版社P219

展覽簡介：
名稱／攜手新世紀──第三屆中國油畫展
主辦／中國文化部藝術司、中國美術家協會
日期／2003年6月─11月（各區輪展、精品展）
地點／中國美術館

本次展覽採用三個階段進行的方式：即先由中國全國三十幾個省、
市、自治區先在本地區舉辦油畫展，推出、繁榮地區油畫創作，以發
現人才和優秀作品；之後在各地油畫展的基礎上，各選出40-60幅作
品於2003年8月22日分四批（每組九個地區，每個地區一個展廳）在
北京中國美術館舉行聯展，充分展示各地油畫創作水準，以利於各地
區之間進行橫向的交流、比較、研究，在實踐基礎上探尋未來發展的
趨勢；在上述兩項活動的基礎上，由大展藝委會從2000餘幅聯展作
品中評選出300餘幅優秀作品和20名「中國油畫藝術大獎」，於2003
年11月在中國美術館隆重展出。

畫家簡介：
曾曉峰，1952年生於雲南，雲南油畫學會副主席，雲南畫院一級美
術師。
久居雲南的曾曉峰──這位早在80年代就已成名的中國當代藝術家，
作畫三十餘年，畫作上千件；他的畫風多變，只能從一些全國性的大
展，片段的讀到他的作品。他經常運用熟悉的景物，來表達內心因為
機械文明對生態與人文影響所帶來的深沉憂慮；作品瀰漫東方神秘主
義色彩，充滿想像。

作品簡介：
殷雙喜評價説：在中國當代藝術中，曾曉峰是一位風格奇異，獨立特
行的藝術家。他的藝術跨越了從現實到夢幻，從想像到變相，從自然
浪漫到工業冷漠這樣廣泛的視覺形態。曾曉峰作品中形式的隱藏，圖
像關係的複雜，形成了他的相對晦澀沉鬱的畫風，這使得他的作品拒
絕通俗流暢的閱讀，而指向凝視與震驚。

展覽小記

　　2014年1月13日，「尋找馬奈」藝術展啟動儀式在馬奈草地藝術中心開幕。本次儀式由馬奈草地中國藝術發展基金與北京大學視覺與圖像研究中心聯合啟動，並將組建由策展人朱青生教授主導的馬奈學術研究工作組，展開一系列以「馬奈草地——在中國和法國之間飛翔」為主題的學術與公共美術教育活動。

　　美術大師馬奈是西方藝術史上公認的現代藝術先驅，是古典藝術和現代藝術轉捩點上承上啟下的關鍵人物。重新解讀馬奈，以中國的眼光和現代的立場，重觀百年以來中國藝術對西方現代藝術的接受、繼承與發展。

　　2014年正值中法建交五十周年，作為以現代藝術為核心的公共美術教育基地——馬奈草地美術館，將通過中法交流的形式，為兩國的藝術家提供學習、交流和合作的機會，並在中國推動現代藝術的發展，為高校和研究機構提供學術研究經費和資助，為公眾提供美術教育和美術實踐的機會。

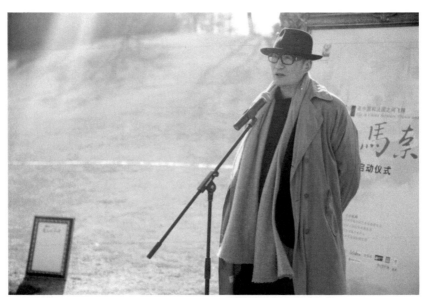

「馬奈草地」美術館——「尋找馬奈」藝術展啓動儀式，朱青生

第五講　寫下「傳奇」

「心之所向，身亦往之。」
志向有多遠大，未來的道路，就會有多寬廣。

課程的最後，
讓我們起誓：
「要成為一流的企業。」

所謂「一流」，
不僅在所在城市、華人世界，
更期許是「放眼全世界的」。

「一定要成為世界知名的企業。」
成為共同的遠景。

詩人說：
「伸手摘星，未必如願，但不會弄髒你的手！」

透過一群胸懷大志、積極努力的「好人」，
因緣際會，
更可以寫下一頁「傳奇」。

當代藝術家作品賞析19　徐曉燕

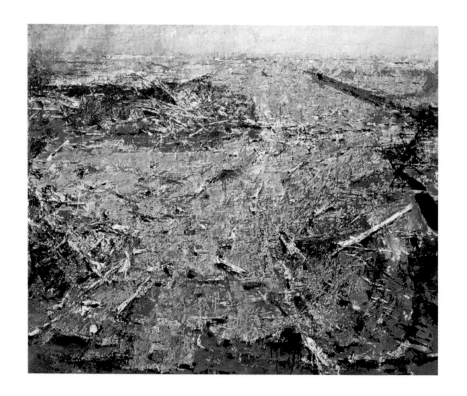

作品：徐曉燕，《大地的肌膚之二》，150×180cm，1998年
展出：2000年《20世紀中國油畫展》
出版：《20世紀中國油畫展》作品集，P284
　　　1998年《藝術界》7、8月雙月刊，P75
　　　《中國先鋒藝術》越界，魯虹著，河北美術出版社，P271
　　　《新社區——保定八人展》世界華人藝術出版社，P27

展覽簡介：
名稱／20世紀中國油畫展
主辦／中國文化部藝術司、中國油畫協會、中國美術館
時間／2000年7月5日—7月23日
地點／中國美術館
參展作品／400餘件

本次展覽希望能透過回顧與前瞻，對中國油畫一個世紀以來的發展，
進行梳理與研究，進而推進油畫藝術的發展；它彙集了中國油畫近百
年來發展各階段有影響力的270餘位畫家400餘幅作品，呈現了中國
油畫百年歷史的傳承與風貌。

畫家簡介：
徐曉燕，1995年第三屆油畫年展獲得金牌獎，1998〈世紀‧女性〉
藝術家邀請展獲收藏家獎，藝術成就已經被寫入中國美術史「女性主
義」的論述中。

徐曉燕的繪畫的基礎的確是自然主義的，可是，那些田地呈現的景象
和氛圍卻有一種並非田園般的焦慮與緊張。……徐曉燕的這種對大自
然的感受在1995年開始的〔樂土系列〕中變得更加個人化的情緒，
那近乎神秘的自然景觀成了這個被稱之為「後現代」時期中甚少的自
然主義風景。（結錄自呂澎〈中國當代藝術史〉第五章女性藝術）

作品簡介：
畫家自敘：在同一個秋天，我曾感受過大自然對人類的慷慨奉獻之
情，又看到了那些被剝去果實又割下頭穗的玉米殘荏，在那夕陽下，
在風中佇立著的秸稈、枯草。我的心也隨之長久地不平靜。然而大自
然又讓我頓悟了：這些無法改變的真實，便是真實的一切。

第六講　邁向「成功」的征途

從觀念的溝通、正確工作態度的樹立、

一點一滴的累積，漸漸形成獨特的企業文化，

團隊成員都是塑造、傳遞公司精神的中流砥柱。

在最後一堂課裡，是對與會人員的期許：

期許一：當同仁的「標竿」（表率）

從自己內在修為做起，成為一位自重人重、自愛人愛的紳士或淑女。

期許二：當部門的「火車頭」

從自己的工作做好開始，到引領整個部門向著目標，全速前進。

期許三：當企業文化的傳播者

不斷地傳遞企業精神，「誠懇、朝氣」，

不斷塑造好的公司文化，「講德性、講才識、求效率、追完美。」

期許四：當企業對外的「榮耀」

將個人的聲譽與部門、團隊結合起來，發揮潛力、散發光芒。

期許五：當一個快樂的尋夢人

夢想自己生活更好，無論家庭與事業，

期許自己成長更多，無止境地往好的「心願」尋夢。

有偉大的人才，
才能出現偉大的公司。

期許每個人，
勇於邁向「偉大成功」的征途。

展覽小記

　　馬奈草地國際藝術中心於2014年4月18日在馬奈草地美術館舉辦了《激情重現：梵谷藝術再現中國》首發盛典，馬奈草地國際藝術中心投資人金錫順女士將與梵谷博物館館長阿克塞爾‧魯格、梵谷曾侄孫文森特‧威廉‧梵谷等眾多嘉賓一同為全球限量Relievo™首次亮相中國揭開面紗，並於2014年4月18日至2014年4月24日期間於馬奈草地國際藝術中心展出。

　　據悉，「Relievo™」系列包括梵谷最為代表性的5幅名著，包括《向日葵》（1889）、《雷雨雲下的麥田》（1890）、《盛開的杏樹》（1890）、《豐收》（1888）和《克里希的大道》（1887）。

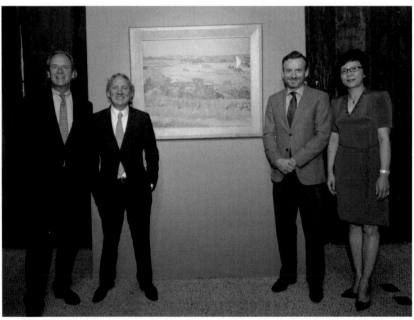

「馬奈草地」美術館──《激情重現：梵谷藝術再現中國》2014.04.20
梵谷曾侄孫文森特‧威廉‧梵谷（左二）與金錫順女士（右一）

附錄　關於「馬奈草地」美術館

　　馬奈草地美術館坐落於中國北京海淀區杏石口路。美術館建築面積約為1500平方米，內部設計古樸莊重，尤其值得一提的是所有展板均由沉溺於海底近五百年的古船木製作而成。抬手輕輕觸碰這積澱著數百年桑滄的古老船木，彷彿能嗅到空氣中瀰漫著的久遠、塵封的歷史味道，這獨具特色的展示材質無疑為懸掛其上的藝術作品增添了強烈的人文感和厚重感。中國油畫院院長楊飛雲先生曾言：「這是一個專業的，但非常考驗作品的藝術空間。」讓藝術作品在古樸的沉船木上展現出生機與活力，成了每一位來美術館辦展藝術家的共同夙願。

馬奈草地美術館作為北京西部的藝術交流基地之一，一方面整合了中國國內最重要的藝術資源，另一方面又在藝術評論領域引領著輿論的風向，美術館主辦的「馬奈藝術沙龍」與「批評家沙龍」始終站在學術的前端；而在藝術品交流與交易方面，馬奈草地美術館更是與國際上著名的拍賣公司、美術館、畫廊形成了定期交流、良性互動的機制。

　　馬奈草地美術館依其特有的展板等設施，形成了自己的風格特色。美術館承擔著人文色彩與藝術精神的重要使命。

美術館的歷程與今天

　　美術館自2009年成立以來已嘗試性地舉辦了50餘場各種類別的展覽。著名藝術家詹建俊先生、楊飛雲先生、劉大為先生、田黎明先生等德藝雙馨的藝術界前輩都曾參加過馬奈草地美術館舉辦的大型展覽活動，並對馬奈草地美術館贊肯有加。

　　美術館每年3月8日定期舉辦女性藝術家大型展覽，由中國國內外一線策展人操刀，參展的女性藝術家有喻紅、向京、何成瑤等在國際國內最具知名度的一線藝術家。另外，馬奈草地美術館作為中國國家畫院的分中心，每年還會與之合作，舉辦極具影響力的重要展覽。

「馬奈草地」美術館──《私房菜：女性藝術家沙龍展》2014.03.08

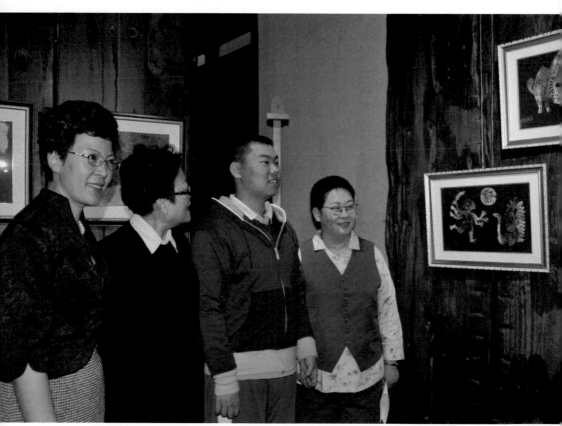

「馬奈草地」美術館——「和而不同——當代青年油畫展」2012.07.22
馬奈草地美術館的創辦人金錫順女士（左一）

2014年4月，馬奈草地美術館與荷蘭的梵谷美術館合作，在中央美術學院美術館、佳士得國際拍賣有限公司等大型機構的支持下，共同舉辦了一場轟動中國國內外藝術界的重大藝術活動，引起了廣泛的好評。

　　2014年度計畫中，馬奈草地美術館將繼續推出「大手拉小手」公益藝術活動，關注弱勢兒童群體，為社會做出美育的貢獻。

　　馬奈草地美術館亦將在近期與多家中國國內外頂級藝術機構、藝術院校及收藏機構合作，為廣大藝術愛好者和從業者推出高端藝術教育項目。

　　此外，2014年盛夏時節，馬奈草地美術館與北京大學合作的「尋找馬奈」大型藝術專案將以其學術性、公益性、國際性的面貌呈現給世界。由朱青生教授擔綱策展人，這一項目除了對美術史、中西方文化藝術交流的關注之外，也將作為中法文化年的重要項目之一，為藝術界帶來一場里程碑式的藝術與學術盛會。隨著馬奈草地美術館美麗的草坪飛向法國巴黎，置換回馬奈故居同樣大小的一片草地，藝術的精神之根遠越重洋，在彼岸的大地上沐浴新的雨露和陽光，開始新的生長。象徵著中西方文化與藝術在歷史上互相交流，彼此在對方的土地上紮根和成長的歷史。馬奈草地美術館在21世紀的今天，重溫這段美好的歷史，也將在中國文化藝術界書寫一段新的美好歷史。

　　最後，馬奈草地美術館的創辦人金錫順女士，亦創立了馬奈藝術基金，旨在與美術館的運營相結合，共同為中國藝術的發展做出更大的支持與貢獻。

社會責任與定位

　　馬奈草地美術館，她在多種風格的嘗試與創新中逐步建立起了自身的展覽風格與選展定位，並逐步成為中國新經典主義藝術的展覽空間；同時，馬奈草地美術館除了為中國國內外優秀藝術提供呈現展示和傳播的機會之外，亦注重在公益慈善活動上做貢獻，努力承擔著社會美術教育的責任，成為藝術從業者與藝術愛好者們施展才華、樂享藝術的勝地。

　　馬奈草地美術館已經逐漸確立自身專業定位，逐步成為中國國內有影響力的文化藝術交流和收藏空間。

　　　　　　　　　　　　　（本文係由中國「馬奈草地美術館」提供）

「馬奈草地」美術館實景

新銳藝術13　PH0158

新銳文創
INDEPENDENT & UNIQUE

藝術管理講義
──在美術館談管理

作　者	陳義豐
責任編輯	劉　璞
圖文排版	賴英珍
封面設計	楊廣榕

出版策劃	新銳文創
發行人	宋政坤
法律顧問	毛國樑　律師
製作發行	秀威資訊科技股份有限公司
	114 台北市內湖區瑞光路76巷65號1樓
	電話：+886-2-2796-3638　傳真：+886-2-2796-1377
	服務信箱：service@showwe.com.tw
	http://www.showwe.com.tw
郵政劃撥	19563868　戶名：秀威資訊科技股份有限公司
展售門市	國家書店【松江門市】
	104 台北市中山區松江路209號1樓
	電話：+886-2-2518-0207　傳真：+886-2-2518-0778
網路訂購	秀威網路書店：http://www.bodbooks.com.tw
	國家網路書店：http://www.govbooks.com.tw

出版日期	2015年3月　BOD一版
定　價	340元

國家圖書館出版品預行編目

藝術管理講義：在美術館談管理 / 陳義豐著. -- 一版. --
臺北市：新銳文創, 2015.03
　　面；　公分. -- (新銳藝術；PH0158)
BOD版
ISBN 978-986-5716-41-7 (平裝)

1. 藝術行政　2. 組織管理

901.6　　　　　　　　　　　　　　　　103026863

讀者回函卡

感謝您購買本書，為提升服務品質，請填妥以下資料，將讀者回函卡直接寄回或傳真本公司，收到您的寶貴意見後，我們會收藏記錄及檢討，謝謝！
如您需要了解本公司最新出版書目、購書優惠或企劃活動，歡迎您上網查詢或下載相關資料：http:// www.showwe.com.tw

您購買的書名：_____

出生日期：_____年_____月_____日

學歷：□高中 (含) 以下　　□大專　　□研究所 (含) 以上

職業：□製造業　□金融業　□資訊業　□軍警　□傳播業　□自由業
　　　□服務業　□公務員　□教職　　□學生　□家管　　□其它_____

購書地點：□網路書店　□實體書店　□書展　□郵購　□贈閱　□其他

您從何得知本書的消息？

　□網路書店　□實體書店　□網路搜尋　□電子報　□書訊　□雜誌
　□傳播媒體　□親友推薦　□網站推薦　□部落格　□其他_____

您對本書的評價：（請填代號　1.非常滿意　2.滿意　3.尚可　4.再改進）

　封面設計____　版面編排____　內容____　文／譯筆____　價格____

讀完書後您覺得：

　□很有收穫　□有收穫　□收穫不多　□沒收穫

對我們的建議：_____

11466
台北市內湖區瑞光路 76 巷 65 號 1 樓

秀威資訊科技股份有限公司 　　　　收

BOD 數位出版事業部

∙∙∙

（請沿線對折寄回，謝謝！）

姓　　名：＿＿＿＿＿＿＿＿＿　年齡：＿＿＿＿　性別：□女　□男

郵遞區號：□□□□□

地　　址：＿＿＿＿＿＿＿＿＿＿＿＿＿＿＿＿＿＿＿＿＿＿＿＿

聯絡電話：(日) ＿＿＿＿＿＿＿＿＿＿　(夜) ＿＿＿＿＿＿＿＿＿＿

E-mail：＿＿＿＿＿＿＿＿＿＿＿＿＿＿＿＿＿＿＿＿＿＿＿＿